재미있게 따라 그리는 사인펜 일러스트

박영미 지음

미디어샘

인쇄소 스티커 만들어봐요

이곳에 소개된 그림들은 모두 나만의 인쇄소 스티커로 만들 수 있어요.
스티커 살 필요 없어요. 나만의 인쇄 스티커를 만들어보세요.

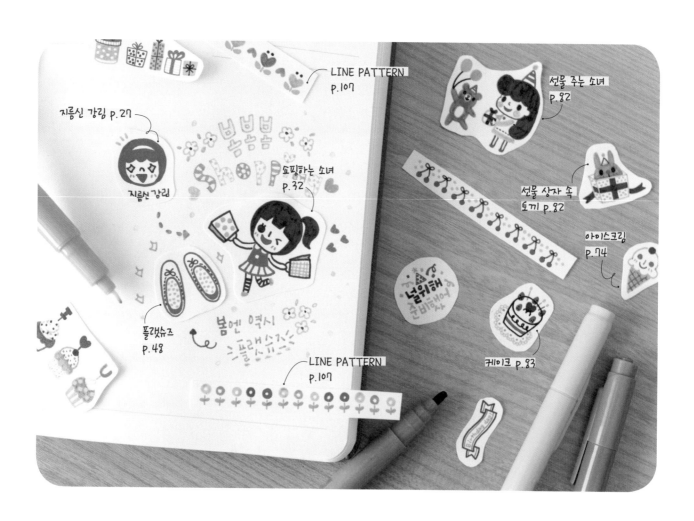

LINE PATTERN
P.107

지름신 강림 P.27

지름신 강림

쇼핑하는 소녀
P.32

플랫슈즈
P.48

LINE PATTERN
P.107

선물 주는 소녀
P.82

선물 상자 속
토끼 P.82

아이스크림
P.74

케이크 P.83

HOW TO MAKE

1 드로잉북에 스티커로 사용할 그림을 그려봅니다.

2 드로잉북을 스캐너에 넣어 스캔합니다.

*tip 스캐너가 없을 경우, 스마트폰의 스캐너 어플을 활용하여 손쉽게 스캔할 수 있어요. 또는 카메라나 핸드폰카메라로 수평을 잘 맞춘 후 찍어보세요.

3 스캔한 파일을 열고 바로 프린트를 해도 되고 포토샵을 활용하여 크기나 색을 좀더 깔끔하게 보정하면 좋아요.

4 일반용지로 프린트해도 되지만, 접착이 가능한 라벨지를 사용하면 편리해요.

5 프린트된 종이를 가위로 오려주세요.

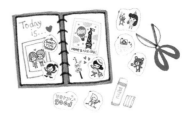

6 직접 만든 스티커로 다이어리를 꾸며보세요. 라벨지를 사용한 경우 바로 접착이 가능하며, 일반지를 사용한 경우, 풀이나 양면테이프로 접착하세요.

*tip

스캐너와 프린트 등 장비가 없을 땐 바로 라벨지에 그린 후 가위로 오려서 스티커로 활용할 수 있어요.

선명하고 다채로운
사인펜 손그림

"그림을 빨리 잘 그릴 수 있는 방법"이 무엇인지 질문을 받을 때가 있어요. 그럴 때마다 저는 "자주, 많이 그려보세요"라고 답합니다. 뻔한 답이라고 실망하는 분도 있지만, 악기든, 요리든, 공부든 자주 꾸준히 하지 않으면 실력은 늘지 않겠지요? 무엇보다 즐기면서 그리는 게 중요해요. 즐기지 못하고 조급한 마음만 가진다면 결국 아무것도 그리지 못할 거예요.

자, 지금 주위를 한번 둘러보세요. 책상에 앉아 있다면 지우개, 연필, 노트 등 작은 것부터 사인펜으로 천천히 낙서하듯 그려보세요. 삐뚤빼뚤해도 좋아요. 인심 써서 눈, 코, 입도 그려주세요. 아무 의미 없던 지우개가, 연필이 순식간에 예쁜 옷을 갈아입으며 귀엽게 웃고 있지 않나요?

많고 많은 그림도구 중에 왜 사인펜일까요? 이 책을 처음부터 끝까지 대충 쭉 훑어보면, 명암도 없이 선과 면으로 구성된 단순한 그림들이지만 선명하고 다채로운 사인펜의 색감에 지루할 틈이 없을 거예요. 몇 가지 색만으로도 다양한 그림을 충분히 그릴 수도 있고, 가격까지 착하니 사인펜은 참 매력적인 그림도구지요.

처음 그렸던 서툴고 작은 그림이라도 시간이 흐른 뒤 보게 되면 그때의 기분과 상황이 생각나면서 절로 미소 짓게 될 거예요. 그림도 사진처럼 하나의 멋진 추억이 될 수 있답니다. 그렇게 천천히 즐기면서 그리다보면 자신만의 스타일로 그림도 그리고 나만의 소품도 멋지게 만들 수 있을 거예요. 우리 이제 사인펜의 무한매력에 푹 빠져보자고요!

Contents

사인펜이에요!

사인펜은 색이 선명해서 적은 수의 컬러로도 풍성하고 다채로운 그림을 그릴 수 있습니다. 매끈하고 부드럽게 그려지고 가격이 부담스럽지 않은 것도 장점 중 하나지요. 또한 사인펜은 명암을 넣을 필요가 없기 때문에 누구나 쉽게 도전할 수 있는 그림도구입니다.

5가지 컬러로
표현한 꽃
일러스트

사인펜의 굵기

사인펜 심 자체가 가늘지 않기 때문에 손가락에 힘을 빼고 그리면 섬세한 표현도 얼마든지 가능해요. 제품에 따라 굵기도 약간 차이가 있으니, 적당한 굵기를 찾아보는 것도 좋아요.

원래 굵기로 그렸을 때
넓은 면적을 칠하기 수월하고 외곽선이 뚜렷하지만 복잡한 패턴과 작은 그림은 서로 뭉치게 되어 깔끔하지 못해요.

힘을 빼고 그렸을 때
선이 가늘어지면서 패턴과 작은 그림은 섬세하고 깔끔하게 잘 표현되지만 강약 조절이 되지 않아 밋밋하고 안정감이 없어요.

두 가지 방법으로 그릴 때
원래 굵기로 외곽선과 넓은 면적을 칠하고 패턴과 작은 그림은 가늘게 그렸더니 안정적이고 깔끔한 그림이 완성되었어요.

사인펜 그림에 알맞은 종이

일러스트 연습용으로는 낱장 종이보다는 드로잉북을 사용하는 것이 경제적이고 편리합니다. 드로잉북은 32절, 16절, 8절, 4절 크기가 있어요. 숫자가 작아질수록 종이는 커집니다. 이 책에 수록된 사인펜 일러스트는 작고 귀여운 스타일이 많기 때문에 굳이 큰 사이즈의 드로잉북은 필요하지 않아요. A5, A4, 32절, 16절 사이즈 정도면 그리기에 적당합니다.

주의할 점은 드로잉북 스프링의 위치입니다. 가급적 스프링이 위쪽에 있는 것을 선택하는 것이 좋습니다. 옆쪽에 스프링이 있으면 펜을 쥐고 있는 손이 스프링에 걸려 불편하기 때문입니다.

(o) 좋아요

(X) 손과 스프링이 부딪혀 방해를 받아요

사인펜 그리기 팁

1. 방향(오른손잡이의 경우)

직선

위에서 아래로 / 왼쪽에서 오른쪽으로 그리는 것이 수월해요.

원

위에서부터 시계반대 방향으로 그려요(반반 나눠서 2번에 걸쳐 그려도 좋아요).

사각형

왼쪽부터 3번에 걸쳐 그리면 수월해요.

삼각형

왼쪽부터 2번에 걸쳐 그립니다.

2. 순서

큰 형태를 먼저 그린 후 세세한 부분을 표현합니다.

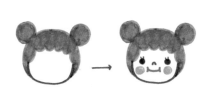

얼굴과 머리를 먼저 그린 후 눈, 코, 입을 그려요.

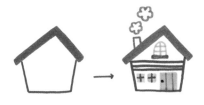

지붕과 집 외곽선 같이 큰 부분을 먼저 그리고 창문과 문 같은 작고 세세한 부분을 그려줍니다.

색을 교차할 때는 색이 섞이는 것을 최대한 막기 위해
연한 색을 먼저 그린 후 진한 색을 그려주세요.

연한 색의 선을 먼저
그리고

진한 색의 선을
교차합니다.

3. 번짐

사인펜은 물에 약해 번짐이 생길 수 있습니다. 단독으
로 사용할 때는 상관없지만 두 가지 이상의 색을 사용
한다면 걱정이 되겠죠? 색이 마를 때까지 기다린 후 그
위에 다른 색을 칠하거나, 외곽선이 있는 그림에서는
손에 힘을 빼고 살짝살짝 메꿔주는 방법도 있답니다.

외곽선과 닿지 않게 넓은
면부터 칠해줍니다. 색을
다 채우지 않고 흰 부분이
보이는 것도 괜찮아요.

외곽선이 마를 때까지
기다린 후 손에 힘을 빼고
흰 부분을 채워줍니다.

4. 외곽선

외곽선이 있을 때와 없을 때, 똑같은 그림이라도 느낌
이 다릅니다. 자신의 스타일이나 그림의 방향에 맞게
두 가지 방법을 사용해보세요.

외곽선이 없을 때:
부드럽고 세련된 느낌

외곽선이 있을 때:
정리되고 깔끔한 느낌

컬러

1. 기본 색상

이 책에서 사용한 사인펜은 22가지 칼라입니다.

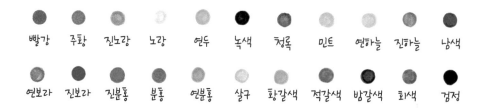

하지만 주로 사용했던 색은 12가지 정도예요! 놀랍지요? 이렇게 기본적인 색상만으로도
다양한 그림을 그릴 수 있어요.

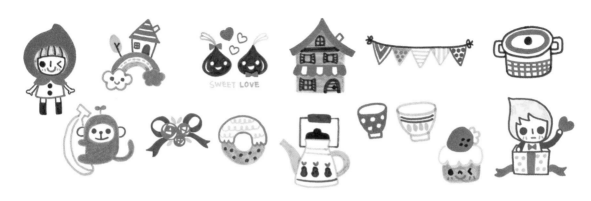

빨강 진노랑 노랑 연두 연하늘 진하늘 남색 진보라 분홍 연분홍 밤갈색 검정

연한 파스텔톤은 무늬나 레이스 등 주변을 은은하게 꾸며주어 귀엽고 팬시적인 느낌을 줍니다. 특히 연한 핑크색은 볼터치로 주로 이용해서 캐릭터를 더욱 귀엽게 표현해줍니다.

노랑 민트 연하늘 연보라 연분홍

2. 외곽선에 주로 사용하는 색

외곽선은 주로 진한 색을 사용합니다. 기본적으로 검은색을 외곽선으로 사용하지만, 갈색을 사용하면 좀더 부드러워 보이고 귀여운 느낌을 줍니다. 진보라나 남색처럼 다른 진한 색으로 외곽선을 그리면 독특한 느낌을 낼 수 있어요.

남색 진보라 밤갈색 검정

기본적인
검은색 라인

부드러워 보이는
갈색 라인

보라색과 남색 라인

variation item

종이와 사인펜만으로 나만의 아이템을 만들어보세요.
책갈피, 노트 꾸미기, 포크 깃발 등 다양한 아이템을 만들 수 있답니다.

꽃 패턴 p.107

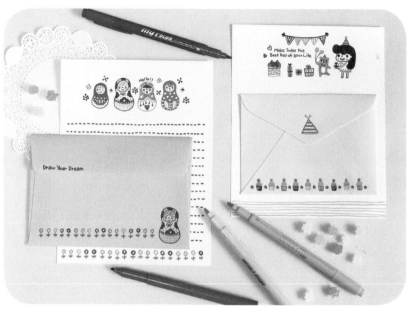

편지지 ▶
사인펜과 종이만 있다면
멋진 편지지도 뚝딱 만들 수 있어요.

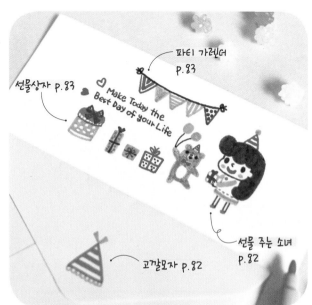

파티 가렌더
p.83

선물상자 p.83

Make Today the
Best Day of your Life

고깔모자 p.82

선물 주는 소녀
p.82

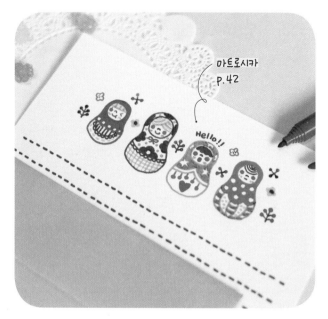

마트로시카
p.42

Hello!!

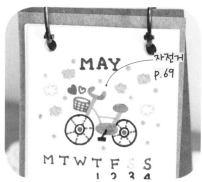

◀ 미니 탁상달력
5월의 따스한 공기를 느끼며 달리고 싶은
마음을 자전거 일러스트에 담았어요.
만드는 법 p.124

자전거
P.69

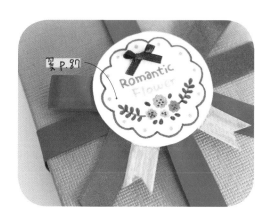

꽃 p.87

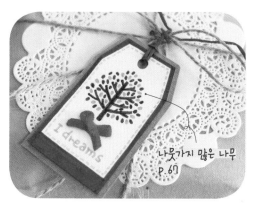

나뭇가지 많은 나무
P.67

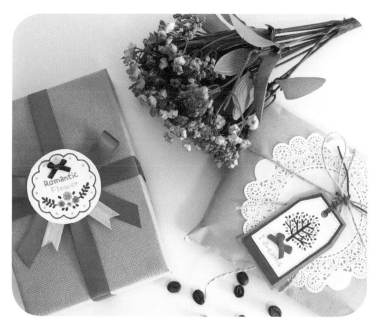

▲ 선물 포장 태그
정성 가득 담아 준비한 선물은 포장 하나에도 애정이 담긴답니다.
일러스트로 태그를 만들어 포장을 더욱 돋보이게 만들어보세요.
만드는 법 p.122

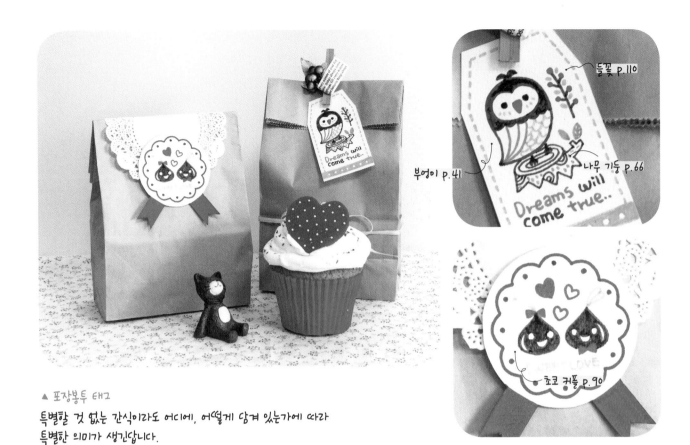

들꽃 p.110

부엉이 p.41 나무 기둥 p.66

Dreams will come true..

쵸코 커플 p.90

▲ 포장봉투 태그

특별할 것 없는 간식이라도 어디에, 어떻게 담겨 있는가에 따라
특별한 의미가 생긴답니다.

주방등 p.63

원두그라인더
P.81

coffee break ----▶

앉아 있는 소녀
P.33

장난감 기차 p.43

Let's Go!

장미 넝쿨
P.86

꽃을 든 곰
P.36

새장 밖의
새 p.40

Korean Letter
P.100

▲ 포스트잇

누구나 사용하는 흔한 포스트잇은
가라! 일러스트로 특별하게
꾸며보세요.

▼ 엽서, 쿠키 태그, 공병 태그, 띠지

탁자 위 밋밋한 벽면에 예쁘게 그린 일러스트를 줄에 매달았더니,
방 분위기가 한층 밝아졌어요.

꽃다발 p.87

선물상자 속
토끼 p.82

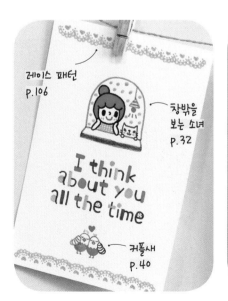

레이스 패턴
p.106

창밖을
보는 소녀
p.32

I think
about you
all the time

커플새
p.40

비오는 날 창가의
꽃 p.54

THINKING OF YOU

커피잔 p.80

커피포트
p.80

날아가는 새
p.40

welcome to happiness

풍차 p.71

이층집 p.70

교회 p.71

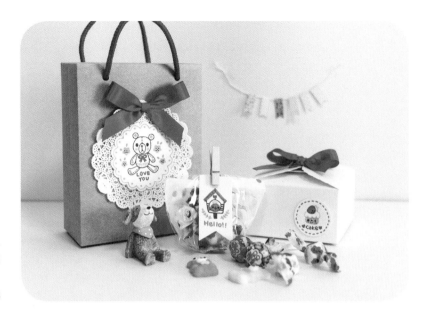

종이백, 사탕 태그, 상자스티커 ▶

소녀 느낌 물씬 풍기는 도일리를 일러스트로
장식한 후, 빨간 리본을 달아주었더니
멋진 종이백이 되었어요.
종이백 만드는 법 p.123

Hello!!

딸기 컵케이크
P. 78

곰인형 P. 42

꽃 패턴 p.108

세모패턴
P. 109

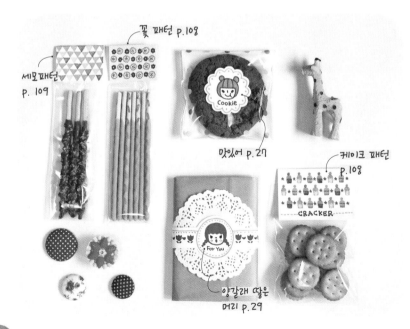

맛있어 p. 27

양갈래 땋은
머리 p.29

케이크 패턴
P.108

◀ 과자포장

러블리 패턴으로 달콤한 과자를 더욱
사랑스럽게 포장할 수 있답니다.

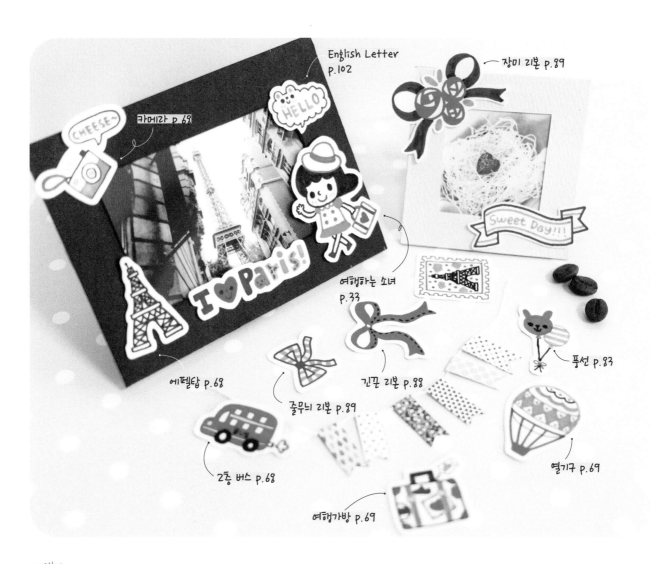

English Letter
p.102

장미 리본 p.89

카메라 p.68

CHEESE~

HELLO

Sweet Day!!!

I ♥ Paris!

여행하는 소녀
p.33

에펠탑 p.68

긴꼬 리본 p.88

풍선 p.83

줄무늬 리본 p.89

2층 버스 p.68

열기구 p.69

여행가방 p.69

▲ 액자

인상 깊었던 여행의 추억을 사진으로 간직한다면
기억이 더욱 오래갈 거예요.
여행과 어울리는 일러스트로 액자를 꾸며 사진을 간직해보세요.
만드는 법 p.122

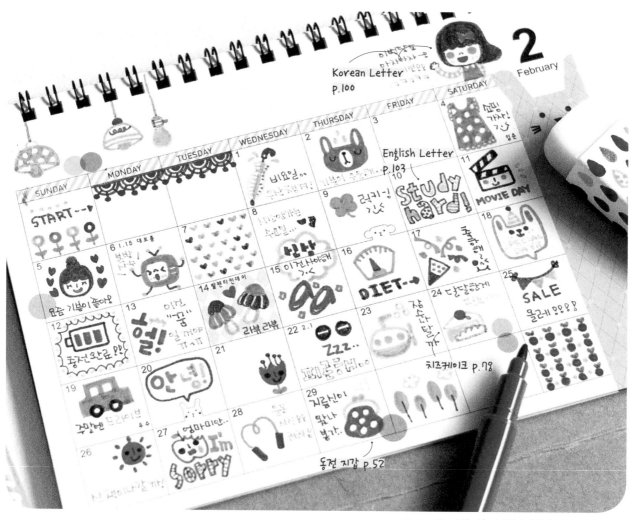

Korean Letter
P.100

2 February

English Letter
P.103

▲ 달력
바쁜 일상일수록 달력에 꼼꼼히 적어
중요한 약속을 잊지 않도록 해요.

▣ 페이지 표시 없는 일러스트도 모두 본문 안에 있어요.

생일 폭죽 P.82

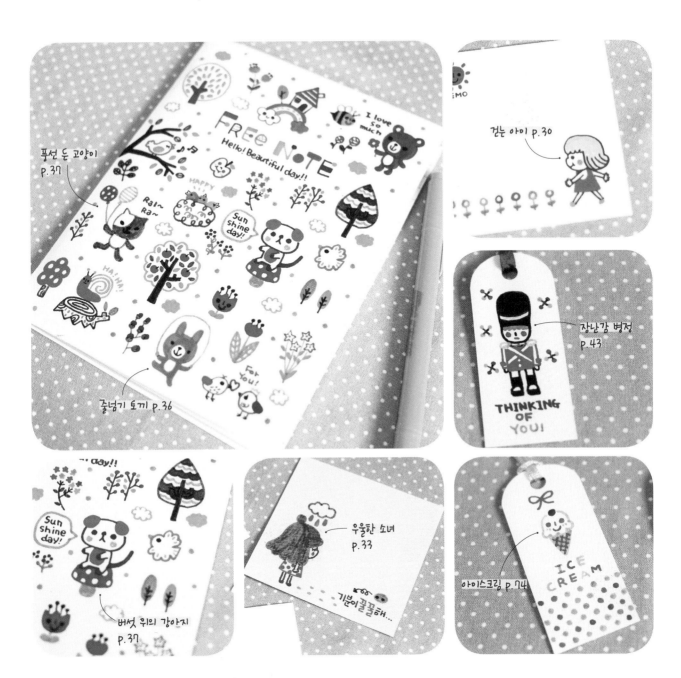

풍선 든 고양이
p.37

줄넘기 토끼 p.36

걷는 아이 p.30

장난감 병정
p.43

우울한 소녀
p.33

버섯 위의 강아지
p.37

아이스크림 p.74

▲ 노트, 책갈피, 메모
나만의 노트는 나만의 스타일로!
좋아하는 일러스트를 모아 자유롭게 만들어요.

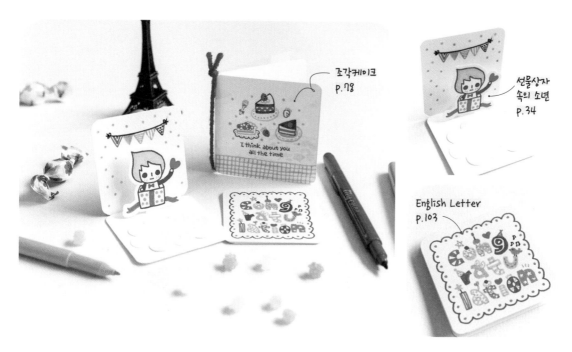

조각케이크
P.78

선물상자
속의 소년
P.34

English Letter
P.103

▲ 미니 팝업카드, 축하카드
정성으로 만든 카드라면 두근두근 나의 진심도 잘 전해지겠죠?
만드는 법 p.121

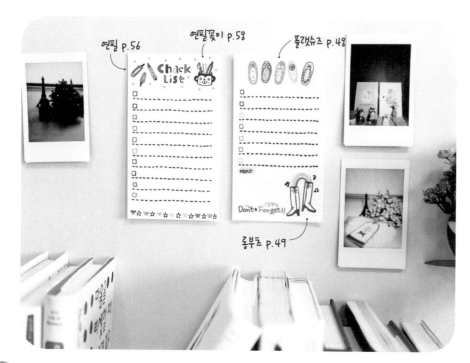

연필 p.56

연필꽂이 p.58

플랫슈즈 p.48

롱부츠 p.49

◀ 체크리스트
사고 싶은 것, 하고 싶은 것, 가고 싶은
곳을 예쁜 체크리스트에 기록하면 목표에
한걸음 더 다가갈 수 있을 거예요.

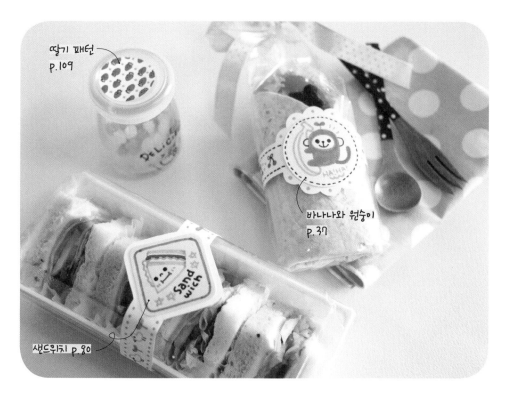

딸기 패턴
p.109

바나나와 원숭이
p.37

Sand wich

샌드위치 p.80

◀ 샌드위치 띠지

스티커 위에 귀여운 캐릭터를
그리고 샌드위치 패키지에
살짝 붙여주었더니, 피크닉의
주인공이 될 멋진 간식이
완성되었네요!
만드는 법 p.124

서 있는
양 p.37

English Letter
p.103

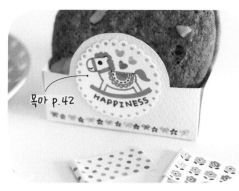

목마 p.42

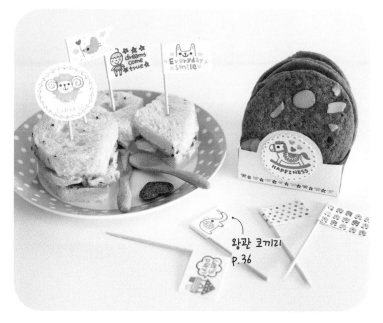

왕관 코끼리
p.36

▲ 쿠키박스, 깃발

모처럼 친구를 초대한 날! 친구를 놀래켜줄 특별한 간식을 준비했답니다.
깃발 만드는 법 p.120 / 쿠키박스 만드는 법 p.122

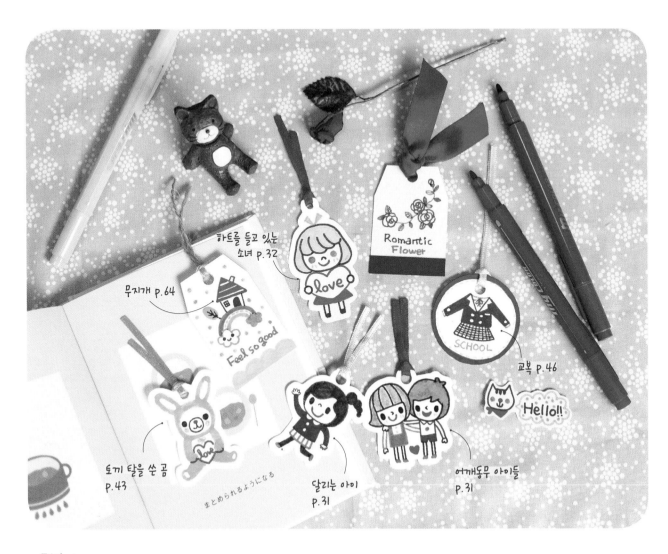

무지개 p.64

하트를 들고 있는
소녀 p.32

Romantic
Flower

교복 p.46

토끼 탈을 쓴 곰
p.43

달리는 아이
p.31

어깨동무 아이들
p.31

▲ 책갈피
마음에 드는 일러스트를 그리고 오려서 펀치로 구멍을 뚫고, 리본끈을 달아 책갈피를 만들었어요.
예쁜 책갈피와 함께하면, 지루한 책도 자꾸 펼쳐보게 될 거예요.

▼ 도넛 태그, 깃발
아! 너무 사랑스러운 머핀과 도넛을 아까워서 어떻게 먹죠?
만드는 법 p.120

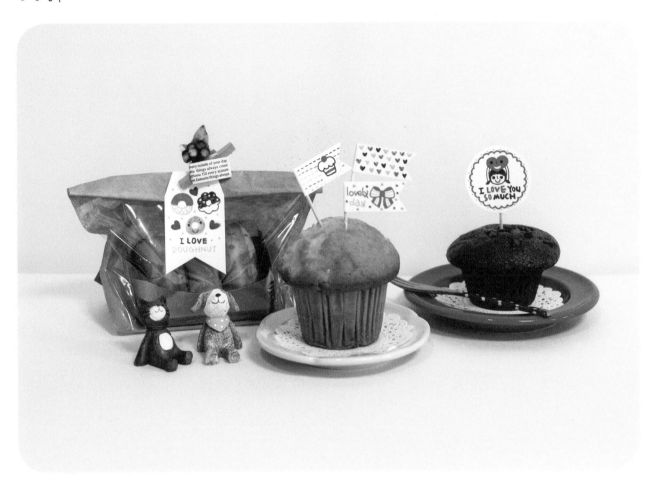

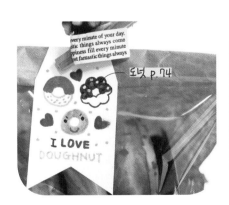

도넛 p.74

I LOVE
DOUGHNUT

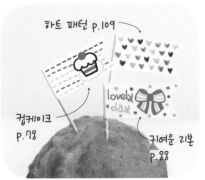

하트 패턴 p.109

컵케이크
p.78

귀여운 리본
p.88

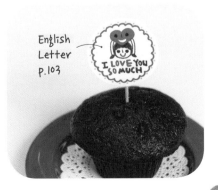

English
Letter
p.103

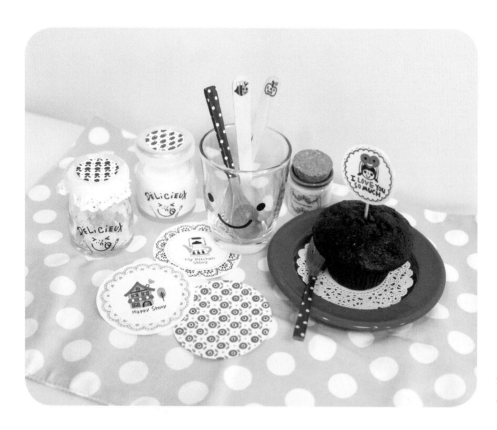

◀ 컵받침, 병스티커, 포크
귀여운 컵받침으로 테이블
분위기를 바꿔보세요.

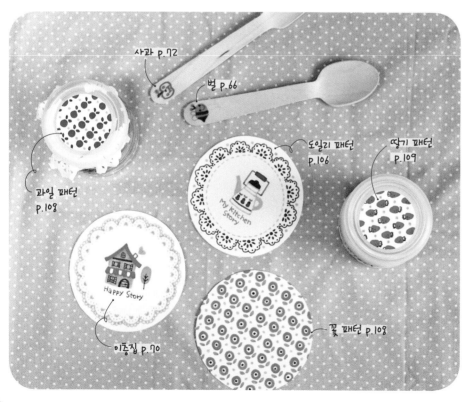

사과 p.72

벌 p.66

도일리 패턴
p.106

딸기 패턴
p.109

과일 패턴
p.108

이층집 p.70

꽃 패턴 p.108

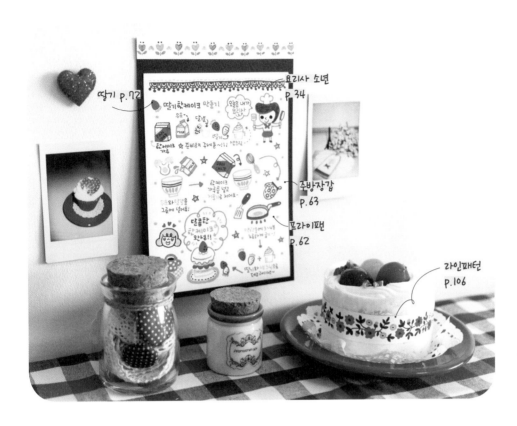

딸기 p.72

요리사 소년
P.34

주방장갑
P.63

프라이팬
P.62

라인패턴
P.106

◀ 레시피

잊기 쉬운 레시피도
그림으로 간직해 두면,
유용하게 사용될 거예요.

▼ 크리스마스 모빌

크리스마스를 기념하여 모빌로 장식을 하는건 어떨까요?
크리스마스하면 연상되는 캐릭터를 그리고 오려,
실로 꿰어 멋진 모빌을 만들었답니다.

털모자
P.65

두돌프 소년 P.92

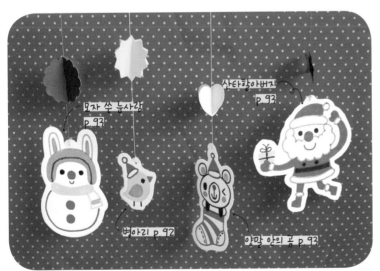

모자 쓴 눈사람
P.93

산타할아버지
p.93

병아리 p.92

양말 안의 곰 p.93

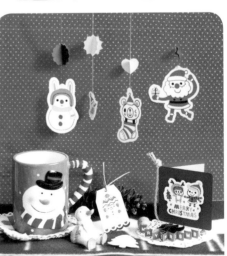

사인펜 파크에 오신 것을 환영합니다!
얼굴표정에서부터 동작, 동물, 다양한 소품에 이르기까지
꼭 필요하고 활용 높은 일러스트를 모았어요.
하나둘 따라하다보면, 사인펜의 무한매력에 빠질 거예요.

FACE

얼굴형과 눈, 코, 입의 모양을 달리하면서 얼굴의 기본적인 표정을 그려보세요.

 무표정

 → → 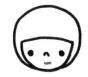 →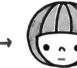

1 둥근 반원의 얼굴형을 그립니다.

2 동그란 눈과 둥근 코를 그려보세요.

3 한일자의 입 모양 으로 무표정을 표현할 수 있어요.

4 머릿결을 그려준 후 볼 터치까지 해주면 귀여워져요.

기쁜 표정

 → → →

1 가로로 넓은 얼굴형을 그립 니다. 가장 귀여워 보이는 얼굴형인 것 같아요.

2 세로로 긴 눈을 그린 후 둥근 코도 그려주세요.

3 활짝 웃는 초승달 모양의 입도 그려 주세요.

4 얼굴 옆에 음표를 넣어 주면 기분이 좋다는 걸 강조할 수 있어요.

슬픈 표정

 → → →

1 아래쪽으로 갈수록 넓어지는 얼굴형 이에요.

2 감은 눈과 고개를 살짝 돌린 얼굴에 많이 쓰는 C자형 코를 그립니다.

3 입꼬리는 아래로 향하게 그려주 세요.

4 마지막으로 눈물을 넣어 주면 슬픈 표정이 된답 니다.

화난 표정

 → → →

1 세로로 긴 갸름한 얼굴 형은 성숙한 이미지를 줍니다.

2 위로 올라간 눈꼬리를 그린 후 코는 일자로 그려주세요.

3 한쪽 입꼬리를 아래로 좀 더 길게 내려줍니다.

4 얼굴 옆에 포인트를 그려보세요.

놀란 표정 → → →

1 모서리가 둥근 네모형
얼굴을 그립니다.

2 동그란 눈과 산 모양의 코를
얼굴 위쪽에 그려주세요.

3 크게 벌린 입을
그려주세요

4 머리 위로 화들짝
놀라는 포인트를
주면 완성!

다양한 표정

무표정

기분 좋아...

허걱!

피곤해

ㅋㅋㅋ

깜놀!

힘내!

행복해

윙크-

슬퍼요

딱 걸렸어

멘붕

우울해

잠 와...

맛있어-

어이없어

부끄부끄

지름신 강림

화났어

사랑해

수성 사인펜은 다른 색이 닿으면 번질 수 있으니 주의하세요.
세밀한 컬러링이 힘들다면, 외곽선에 닿지 않으면서
자연스럽게 색칠을 해주는 것도 좋은 방법이랍니다.

tip

HAIR STYLE

머리 모양만 다르게 해도 느낌이 달라져요~. 다양한 머리 모양을 그려보세요.

 만두머리

 → → →

1 앞머리를 그린 후 얼굴형 위로 리본을 넣어주세요.

2 리본을 중심으로 동그란 머리형을 그린 후 리본 위로 묶은 머리를 그려줍니다.

3 머리색을 채워준 뒤 눈, 코, 입을 그리면 귀여운 만두머리 소녀 완성!

 긴 생머리

 → →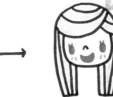

1 양쪽 머리를 아래로 길게 그려주세요.

2 한쪽으로 가르마를 타줍니다.

3 가르마 방향으로 머릿결을 넣어주고 포인트 리본을 달아주면 완성!

 긴 웨이브 머리

 → →

1 얼굴형과 앞머리를 그려주세요.

2 아래로 물결치듯 부드럽게 그려보세요.

3 머리색을 칠한 후 번지지 않게 잘 말린 후 더 진한색으로 머릿결을 그려줍니다. 머리 가운데 동그라미를 그려주면 깜직한 웨이브 머리가 돼요.

 방울머리

 → →

1 얼굴형을 그린 뒤 적당한 위치에 머리띠를 넣어주세요.

2 머리형태를 잡고 양쪽으로 동그라미를 그립니다.

3 머리에 색을 칠한 후 눈, 코, 입을 그려주면 완성!

1 동그란 머리형태를 그린 후 양쪽 으로 동그라미들을 그려줍니다.

2 앞머리를 그린 후 색을 칠해주세요.

3 양쪽 볼에 주근깨를 넣어주면 더욱 사랑스러워요.

1 안쪽으로 말리게 버섯모양으로 머리형을 그려주세요.

2 머릿결을 그려준 뒤 색을 칠해줍니다.

3 머리 위로 토끼 귀를 그려 줘도 귀엽겠죠?

유식 돋는 소녀

귀여운 딸기 소녀

개성 있는 파마머리

재미있는 머리 표현

찡찡방 머리

한쪽 위로 딿은 머리

모자 쓴 소년

토끼탈을 쓴 아이

꼬깔모자 쓴 아이

MOTION

팔, 다리의 움직임을 잘 생각하면서 동작을 그려봅시다.

정면으로
서 있는 아이

 → → →

1 머리를 그려줍니다.

2 중앙에 옷을 그린 후 색을 채워주세요.

3 양팔과 다리를 대칭이 되게 그려주세요.

4 눈, 코, 입을 그린 후 줄무 늬 양말을 신겼더니, 예쁜 여자 아이가 되었네요.

걷는 아이

 → → →

1 옆 얼굴을 그려줍니다.

2 앞쪽으로 향한 팔을 그린 후 옷을 그려주세요.

3 나머지 팔은 뒤쪽으로 향하게 그려주세요.

4 다리도 앞뒤로 그려주면 완성!

앉아 있는
아이

 → → →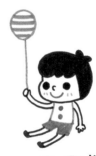

1 살짝 옆으로 보는 얼굴을 그려요. 둥근 볼살을 그려 주면 귀여워요.

2 엉덩이 부분이 안쪽 으로 휘도록 옷을 그려줍니다.

3 양팔을 그리고 다리는 직각이 되게 그려주 세요.

4 의자를 그려주면 완성

variation

인사하는 아이

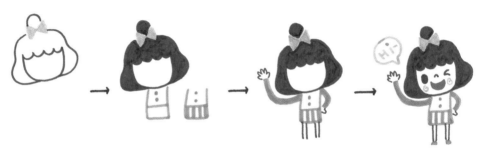

1 한쪽으로 약간 기울인 정면 얼굴을 그립니다.

2 몸통을 그린 후 치마를 색칠해주세요.

3 한쪽 팔은 길게 위로, 다른 팔은 허리에 둡니다.

4 다리를 나란히 그려준 후, 말풍선을 넣어봤어요.

누워 있는 아이

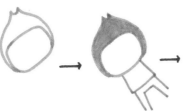 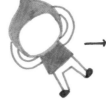

1 한쪽으로 기울인 정면 얼굴을 그려주세요.

2 얼굴 방향으로 몸통을 그려줍니다.

3 팔을 머리 쪽으로 그려주고 다리는 양쪽으로 벌려주세요.

4 눈, 코, 입을 그린 후 옷을 꾸며줬어요.

variation

달리는 아이

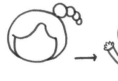

1 머리를 그려줍니다

2 한쪽 팔은 위로, 나머지 팔은 아래로 향하게 그려주세요.

3 색을 채워주고 치마도 그려줍니다.

4 달리는 다리를 그려주면 완성!

variation

어깨동무 아이들

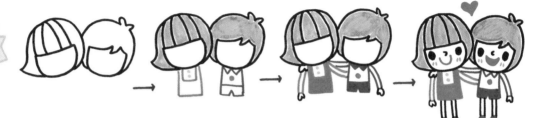

1 여자아이 얼굴을 먼저 그린 후 남자아이 얼굴을 그려주세요.

2 옷을 그려줍니다.

3 여아자이 팔을 아래로, 남자아이 팔은 위로, 엇갈리게 그려주세요.

4 다리까지 그려준 후 하트를 넣어봤어요.

GIRLS

여자아이를 그려보세요. 다양한 표정과 동작으로 그날의 기분을 표현해보세요.

하트를 들고
있는 소녀

 → →

1 단발머리를
그려주세요.

2 하트를 들고 있는 손을
그려줍니다.

3 치마를 그려주고
예쁘게 색칠
해주세요.

4 다리와 눈, 코, 입을
그리면 사랑스러운
소녀가 완성!

variation

창밖을 보는
소녀

 → → →

1 이번엔 만두 머리를
그려볼까요?

2 턱을 괴고 있는
팔을 그려보세요.

3 창문을 그려줍니다.

4 행복한 표정까지
그려주면 완성!

variation

쇼핑하는 소녀

 → →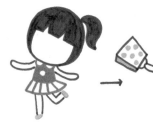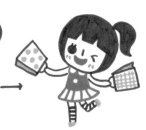

1 옆으로 고개를 약간
기울인 머리를
그립니다.

2 귀여운 치마를
그려보세요.

3 양쪽으로 뻗은 팔
과 경쾌해 보이는
다리를 그립니다.

4 양손에 쇼핑백까지 그려
주면 쇼핑을 하며 신이
난 소녀 완성!

 앉아 있는 소녀

variation

1 볼살이 나온 얼굴과 머리를 그려주세요.

2 팔과 윗옷을 그려줍니다.

3 나머지 팔과 치마도 그려 주세요.

4 앞으로 쭉 뻗은 다리를 그린 후 원하는 표정을 그려보세요.

 우울한 소녀

1 옆얼굴을 그려줍니다. 옆 보다는 조금 더 몸을 돌린 모습을 표현할 거예요.

2 치마를 그려주고 머리카락 색이 완전히 건조된 후에 머릿결도 표현해주세요.

3 팔과 다리를 그려줍니다.

4 울고 있는 표정과 머리 위로 먹구름까지 그려주면 우울한 기분을 표현할 수 있겠죠?

 여행하는 소녀

1 얼굴을 그린 후 모자를 그려주세요.

2 머리 모양을 그려주고 몸통을 그리세요.

3 가방을 들 수 있게 팔을 그려줍니다.

4 걷고 있는 엇갈린 다리와 가방까지 그려주면 끝!

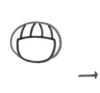 빨간 망토 소녀

1 머리를 그려주세요.

2 빨간색으로 망토를 그려줍니다.

3 팔과 다리를 그려주세요. 머리카락 색이 밋밋하다면 번지는 성질을 이용해 조금 더 진한 색으로 명암을 넣어보세요.

4 깜찍한 표정을 그려볼까요?

33

BOYS

남자아이를 그려볼까요? 남자아이라도 얼마든지 귀엽게 따라 그릴 수 있어요.

 축구하는 소년

1 머리를 그려주세요.

2 축구공을 먼저 그린 후 몸통을 그려줍니다.

3 축구공을 감싼 팔과 다리를 그려주세요.

4 모자까지 그려주면 개구쟁이 소년이 돼요.

 선물상자 속의 소년

1 정면 머리를 그려주세요.

2 몸통과 팔을 그려줍니다.

3 몸통을 중심으로 선물 상자를 그려보세요.

4 상자를 꾸며준 후 하트도 그려볼까요?

 야구하는 소년

1 머리를 그려줍니다.

2 정면의 윗옷과 바지를 그려주세요.

3 색을 칠해준 후 팔을 그려주세요.

4 한손엔 야구공을 다른 손엔 야구방망이를 그려줍니다.

 요리사 소년

1 머리를 그려주세요.

2 양쪽으로 뻗은 팔을 그려주세요.

3 요리사 모자를 씌워준 후 빨간 앞치마와 다리를 그려주세요.

4 양손엔 요리도구를 쥐어주면 오늘은 내가 요리사!

 → → →

1 동그란 손을 그린 후
 머리를 그려줍니다.

2 머리를 덮고 있는
 담요를 그려주세요.

3 담요에 동그라미를 그린
 후 나머지 부분을 색칠
 해주세요.

4 눈, 코, 입과 입김까지
 그려주면 완성!

 → → →

1 약간 위를 향한 얼굴을
 그려줍니다.

2 활을 쏘는 듯한 모양의
 팔을 그려주세요.

3 위를 향해 찌르는 손과
 다리를 그립니다.

4 재미있는 표정을
 그려보세요.

 → → 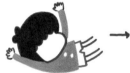 →

1 얼굴 방향에 신경 쓰면서
 만세 모양의 두 팔을
 그려주세요.

2 머리 모양을 그린 후
 손까지 그려줍니다.

3 두 다리는 위로 향하게
 그려주세요.

4 이 자세에는 어떤
 표정이 어울릴까요?

얼굴을 그릴 때 머리의 가르마나 눈, 코, 입이 어디에
위치하느냐에 따라 얼굴 방향이 달라집니다.

 가운데에 위치
(정면을 보는 얼굴)

 아래쪽에 위치
(아래를 내려다보는 얼굴)

 위쪽에 위치
(위를 올려다보는 얼굴)

 옆쪽에 위치
(옆을 보는 얼굴. 이때엔
바깥쪽의 눈은 조금 더 크
게 그려줍니다)

ANIMALS

동물을 의인화해서 그려보세요. 훨씬 귀여운 그림을 그릴 수 있답니다.

꽃을 든 곰

1 동글동글 곰 얼굴을
 그려주세요.

2 몸통은 머리보다
 작게 그려야
 귀엽답니다.

3 번지지 않게 바탕색이
 마른 후 눈을 그려주고
 꽃을 그립니다.

variation

줄넘기 토끼

1 긴 귀의 토끼
 얼굴을 그려요.

2 몸통을 그려줍니다.

3 바탕색이 마른 후 눈을
 그리고 줄넘기를 그려줍니다.

variation

왕관 코끼리

 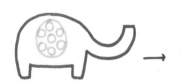 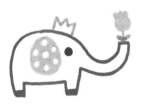

1 긴 코의 코끼리 몸통을 그립니다. 한 번에
 그리기 힘들 땐 코부터 그린 뒤 조금씩
 나눠서 몸통을 그려줍니다.

2 귀를 그려주세요.

3 허전하다면 왕관과 꽃을
 그려주세요. 꽃 대신
 하트를 그려도 예뻐요.

 풍선 든 고양이

 → →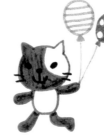

1 고양이 얼굴과 몸통을 그려줍니다.

2 얼굴에 부분적으로 색을 칠해준 후 팔과 다리를 그려주세요.

3 눈, 코, 입을 그린 후 풍선을 그려줍니다.

variation

바나나와 원숭이

 → →

1 원숭이 얼굴이 들어갈 동그라미 밖으로 몸통을 그려줍니다.

2 긴 꼬리와 귀를 그려주세요.

3 눈, 코, 입을 그린 후 바나나를 그려주세요.

variation

서 있는 양

 → →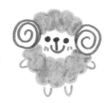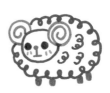

1 동그란 뿔을 먼저 그립니다.

2 구름 모양의 털을 그려줍니다.

3 팔과 다리도 그려주세요.

variation

버섯 위의 강아지

 → 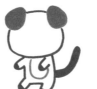 →

1 귀를 먼저 그린 뒤 얼굴을 그려주세요.

2 몸통과 꼬리를 그려줍니다.

3 강아지 아래에 버섯을 그려주세요.

FISH

다양한 바닷속 친구들을 그려보세요.

 기본 물고기

 → →

1 쉽게 그릴 수 있는 물고기 모양은 ∝ 이거랍니다. 꼬리 지느러미 모양은 마음대로 바꾸도 좋아요.

2 머리 경계선도 그어주고 지느러미나 아가미도 그려주세요.

3 몸통 부분엔 ⊐ 모양의 비늘을 그려봅니다. 꼭 ⊐ 모양이 아니더라도 상상력을 더해서 다양하게 꾸며주면 좋겠죠?

 크라운 피쉬

→ →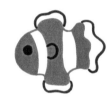

1 둥근 C자 머리형태를 먼저 그린 후 몸통 부분은 부드럽게 굴곡을 주면서 그려주세요.

2 머리, 몸통, 꼬리 부분을 세 군데로 나누어 주황색 으로 색을 칠해줍니다.

3 검은색으로 지느러미를 그려준 뒤 눈과 아가미를 그려주세요.

 꽃게

→ 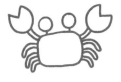 →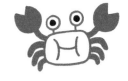

1 동그라미 두 개와 모서리가 둥근 사각형의 몸통을 그려줍니다.

2 커다란 집게 발을 그려주고 나머지 발들도 그리세요.

3 색을 칠하고 눈을 그려 주면 끝!

variation

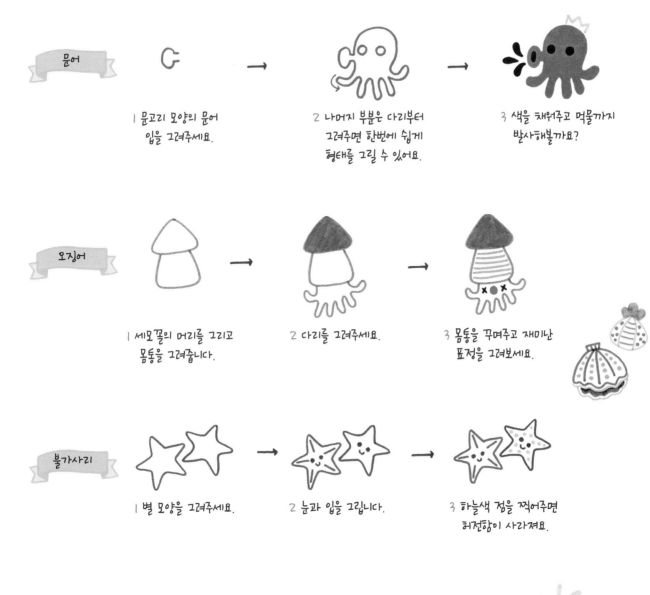

문어

1 문고리 모양의 문어 입을 그려주세요.

2 나머지 부분은 다리부터 그려주면 한번에 쉽게 형태를 그릴 수 있어요.

3 색을 채워주고 먹물까지 발사해볼까요?

오징어

1 세모꼴의 머리를 그리고 몸통을 그려줍니다.

2 다리를 그려주세요.

3 몸통을 꾸며주고 재미난 표정을 그려보세요.

불가사리

1 별 모양을 그려주세요.

2 눈과 입을 그립니다.

3 하늘색 점을 찍어주면 허전함이 사라져요.

고래

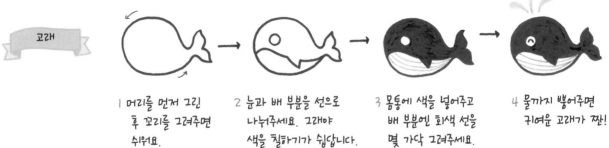

1 머리를 먼저 그린 후 꼬리를 그려주면 쉬워요.

2 눈과 배 부분을 선으로 나눠주세요. 그래야 색을 칠하기가 쉽답니다.

3 몸통에 색을 넣어주고 배 부분엔 회색 선을 몇 가닥 그려주세요.

4 물까지 뿜어주면 귀여운 고래가 짠!

BIRDS

간단한 선만으로도 귀여운 새를 그릴 수 있어요.

공작새

 → → →

1 숟가락 모양의 몸통을
그려줍니다. 머리가
더 커야 귀여워요.

2 다양한 색으로 화려한
꼬리 부분을 표현해보
세요.

3 머리도 꾸며주고 바탕
색이 다 마르면 눈과
부리도 그려주세요.

4 펼친 꼬리에 동글동글
포인트를 주면 더 화려한
느낌이 들겠죠?

어미닭과
아기병아리

 → →

1 표시된 방향으로 몸통을
그리면 한번에 쉽게
그릴 수 있어요.

2 닭벼슬과 눈, 부리, 다리
까지 그려주면 완성. 병
아리 몸통도 화살표 방향
으로 한번에 그려보세요.

3 노란색으로 칠해준
후 눈과 부리를 그려
주니 귀여운 병아리
가 되었어요.

새장 속 새

 → →

1 새의 몸통을 그린 후
날개 부분을 제외하고
색을 칠해줍니다.

2 새의 크기에 알맞게
새장 테두리를
그려주세요.

3 과감하게 창살을 그리
고 받침대까지 그려주면
완성

40

부엉이

1 몸통을 그려준 뒤 얼굴 선을 그려주세요.

2 다른 색으로 날개를 표현해줍니다.

3 털까지 표현해준 뒤 눈과 부리를 그려주면 부엉~ 부엉~ 부엉이 완성

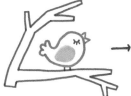

나무 위의 노래하는 새

1 화살표 방향으로 몸을 그린 후 날개를 그려줍니다.

2 감은 눈과 위로 향한 부리를 그려주세요.

3 나뭇가지 그리기가 어렵다면 새가 앉아 있는 부분의 나뭇가지만 그려도 좋아요.

4 잎사귀들도 그려주고 음표 까지 넣어주니 노래하는 새 같죠?

둥지 속 아기새들

1 사인펜을 굴리며 둥지를 그려줍니다.

2 먼저 중앙에 노란 아기새를 그려요.

3 노란 아기새를 중심으로 양옆에 두 마리를 더 그립니다.

4 색까지 넣어주면 어미새를 기다리는 아기새들이 완성 돼요.

앵무새

1 부리를 먼저 그린 후 머리와 날개를 그립니다. 천천히 잘 나눠서 그려주세요.

2 다른 색들로 알록달록한 날개를 표현해줍니다.

3 배 부분을 둥그런 선으로 이어주세요.

4 머리와 몸통에 색을 칠해주면 완성!

TOYS

다양한 장난감을 그려보세요. 간단한 장식으로도 예쁘게 그릴 수 있어요.

곰인형

1 머리, 몸통, 팔, 다리 순으로 곰의 형태를 잡아주세요.

2 눈, 코, 입도 그려주고 귀와 손 발 부분도 포인트가 되게 예쁘게 칠해주세요.

3 리본도 달아주고 재봉 선도 넣어주면 더 귀엽게 보인 답니다.

목마

1 귀부터 시작해서 천천히 말 형태를 그립니다.

2 말갈기와 꼬리도 그려주고 발 아래엔 자연스러운 곡선 의 나무도 그려줍니다.

3 안장을 예쁘게 꾸며 주면 더 좋겠죠?

마트로시카

1 땅콩 모양을 그리고 얼굴이 들어갈 동그 라미를 그려주세요.

2 원하는 옷 무늬를 다양 하게 꾸밀 수 있어요. 꽃무늬를 그려볼게요.

3 예쁘게 장식한 후 머리카락도 그려줍 니다.

4 눈, 코, 입까지 그려 주면 귀여운 마트로 시카 인형이 돼요.

 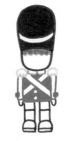 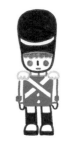

1 검정색으로 모자와 얼굴을 그려주세요.

2 머리카락도 그리고 윗옷을 그려줍니다.

3 색을 칠해준 뒤 다리를 그려주세요.

4 눈, 코, 입까지 그려주면 귀여운 병정 인형 완성!

태엽 로봇

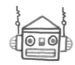 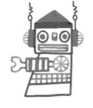

1 복잡해 보여도 하나씩 따라 그리면 어렵지 않아요. 사각형의 얼굴을 그린 뒤 꼬깔 모양의 머리를 그리고 양옆에 귀를 그려주세요.

2 팔을 먼저 그리고 몸통을 그려줍니다.

3 다리를 그려주고 등에 태엽까지 넣어주면 태엽 로봇이 됩니다.

토끼 탈 쓴 곰

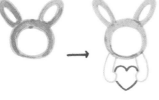 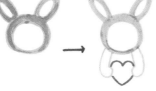 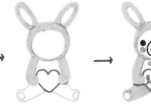

1 얼굴을 먼저 그려줍니다.

2 하트를 들고 있는 팔을 그려주세요.

3 앉아 있는 다리를 그립니다.

4 곰의 얼굴표정을 넣어주세요.

variation

장난감 기차

1 바퀴를 먼저 그려주세요.

2 중간 부분만 빼고 앞부분과 뒷부분을 그려줍니다.

3 앞부분과 뒷부분을 이어주는 중간 부분을 그리고 연기까지 포인트로 넣어주세요.

variation

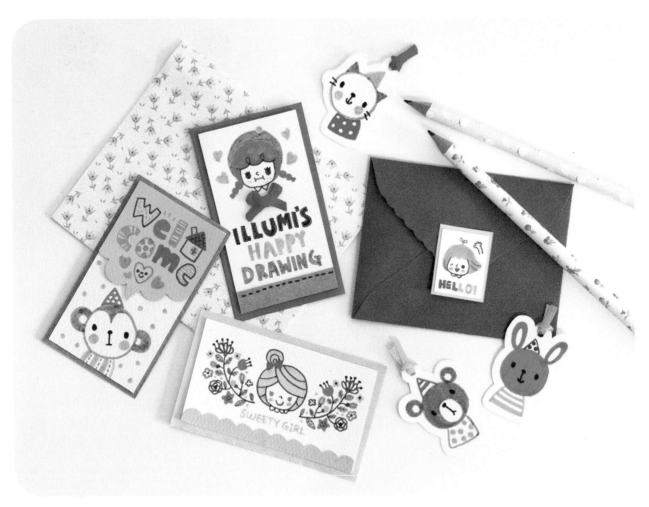

▲ 북마크
친한 친구의 얼굴을 떠올리며 귀여운 캐릭터를 완성해봐요.
친구의 캐릭터로 만든 책갈피는 이 세상 하나뿐인 소중한 소품이랍니다.

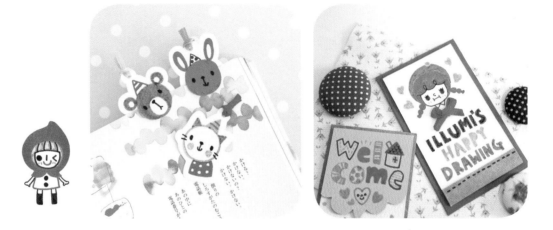

친구와 닮은 얼굴을 그려보세요.

개성 있는 헤어스타일과 다양한 표정의 눈, 코, 입을 마음대로 그려 귀여운 캐릭터를 완성해보세요.

| 동그란 얼굴에 만두머리 친구 | 앙다문 입이 귀여운 양갈래머리 친구 | 유쾌해 보이는 단발머리 친구 | 긴 머리의 새침해 보이는 친구 | 사각 얼굴의 순진해 보이는 친구 |

가장 그리기 쉬운 도형 동그라미! 동그라미를 이용해 동물을 그려보세요.

동물 귀를 특징 삼아 얼굴을 그려보세요. 단순한 동그라미가 다양한 동물 친구로 변신합니다.

CLOTHS

평소 입고 싶었던 옷이나 계절과 캐릭터의 특징을 잘 살려서 귀엽게 그려보세요.

교복

 → →

1 한 가지 색으로 옷 형태를 그려요. V자의 옷깃부터 그리면 쉽게 그릴 수 있어요.

2 재킷 안에 색을 칠하고 블라우스와 리본까지 그려줍니다.

3 체크무늬 치마는 연한색의 선(빨간색)부터 먼저 긋고나서 진한색의 선(청색)을 그어주어야 합니다.

한복

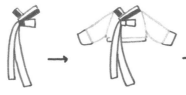 → 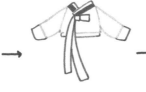 → →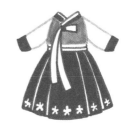

1 옷고름을 먼저 그려주세요.

2 저고리를 그립니다.

3 치마는 주름을 만들어주기 위해 선을 긋고 바로 옆에 좁은 간격으로 다시 선을 그어주세요.

4 색을 칠할 때 좁은 간격을 빼고 칠하면 주름을 표현할 수 있어요.

세일러복

 → → →

1 세일러복의 옷깃과 리본을 그려주세요.

2 몸통 부분을 먼저 그리고 소매를 그려주세요.

3 한복치마를 그릴 때처럼 선을 긋고 바로 옆에 좁은 간격으로 선을 하나 더 그어 주름치마를 그려주세요.

4 좁은 간격을 제외한 곳에 색을 칠해주면 세일러복 완성!

46

 → →

1 레이스가 있는 옷깃을
　그려줍니다.

2 옷깃과 연결된 몸통의
　형태를 잡아주세요.

3 별무늬를 넣어주면 귀여운
　상의가 됩니다.

멜빵바지

 → → →

1 동그란 단추를 먼저 그린
　뒤 옷의 전체적인
　형태를 그려줍니다.

2 색을 칠해주고
　밑단을 그려주세요.

3 멜빵바지 안에
　반소매 티셔츠도
　그려볼까요?

4 티셔츠에도 색을 넣어주고
　바지 주머니에 곰을 그려주니
　귀여운 멜빵바지가 되었네요.

도트 원피스

 →

variation

1 소매가 없는 원피스를
　그린 뒤 동그라미를
　균데균데 그려주세요.

2 동그라미를 제외한 곳에 색을
　채워주고 레이스까지 그려주면
　초간단 원피스가 된답니다.

청바지

 → →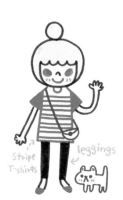

1 11자 형태의 긴
　바지를 그립니다.

2 색을 칠해주고 밑단도
　그려주세요.

3 옷걸이에 살짝 걸어
　둬야겠네요~

Stripe
T-shirts

leggings

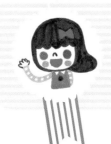

SHOES

기분 좋은 곳으로 데려다줄 신발을 그려봐요~.

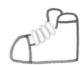 → 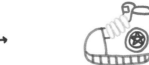 →

1 운동화 끈을 먼저 그린 후 빨간색, 회색 순으로 그려주세요.

2 밑창을 그려주고 운동화에 포인트 장식을 넣어주세요.

3 색을 칠해줍니다.

 → →

1 긴 타원을 그린 후 안에 작은 타원을 그려주세요.

2 작은 리본과 점선을 그려서 꾸며줍니다.

3 허전한 느낌이라면 밑바닥에 패턴을 넣어 더욱 여성스럽고 깜찍하게 표현해주세요.

 →

1 털 부분을 먼저 그린 후 나머지 형태를 그려줍니다.

2 털 부분과 밑창에 색을 넣어주고, 신발 한 짝을 더 그려주세요.

variation

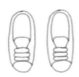 → 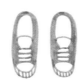 →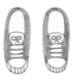

1 긴 타원을 그린 후 끈을 그리고 나머지 부분들도 하나씩 그려줍니다.

2 색을 칠하고 밑창도 그려주세요.

3 포인트로 리본과 줄무늬를 넣어봤어요.

 슬리퍼

1 V자 모양의 끈을
먼저 그려요.

2 끈을 중심으로 신발
모양을 잡아줍니다.

3 줄무늬를 넣었더니 더
세련된 느낌이 나네요.

레인부츠

1 부츠의 기본 모양을
그려줍니다.

2 밑창도 그려주고
동그라미 무늬도
넣어봤어요.

3 색을 칠해준 후 부츠
안에 빗물이 담긴
모습도 표현해볼까요?

4 물방울도 그려주고 고인
빗물도 그려봤어요.

스트랩 슈즈

1 긴 타원을 그린 후 안쪽에도
작은 타원을 그려줍니다.

2 열린 끈과 잠긴
끈을 그려주세요.

3 흰 부분을 조금 남겨
광택을 표현해주면서
색을 칠해주세요.

롱부츠

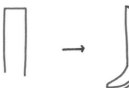

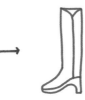

1 밑이 뚫린 긴
사각형을 그려
주세요.

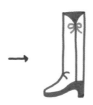

2 발부분과 굽을 그린
후 절개선을 그려주
세요.

3 색을 칠해주고 리본을
달아줍니다.

variation

BEAUTY

메이크업 관련 용품은 용기가 깜찍해서, 그리는 것만으로도 기분이 좋아진답니다.

립스틱

1 아래쪽부터
그려주세요.

2 뚜껑이 열린 립스틱을
그릴 거예요.

3 색을 칠할 때 흰 부분을 조금
남기고 칠해서 광택을 표현
해주세요.

마스카라

1 뚜껑 부분을 그립니다.

2 브러시 부분은 휘어
지게 그려주세요.

3 휘어진 부분 위에 사인펜으로
둥글게 그리며 브러시 모를
표현해줍니다.

파우더팩트

1 동그라미 두 개를 붙여서
케이스를 먼저 그려주세요.

2 퍼프를 그려줍니다.

3 흰색 줄 몇개를 남기면서
거울을 그려줍니다.

드라이기

1 호루라기 그리듯 윗부분을
먼저 그린 후 손잡이를
그립니다.

2 빨간색으로 본체를 칠해
주고 보라색으로 디테일을
표현해줍니다.

3 콘센트 선도 그려주고 바람도
표현해주니 깜찍한 드라이기
완성!

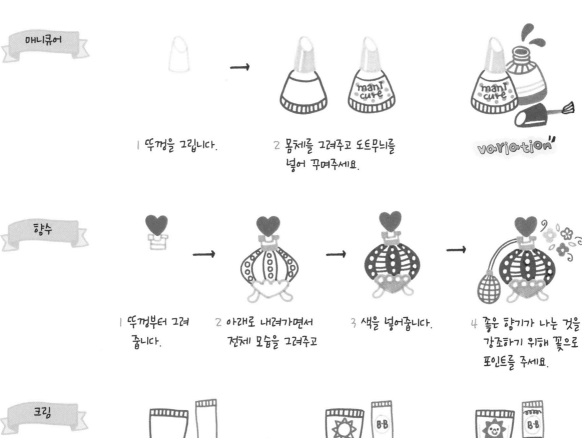

매니큐어

1 뚜껑을 그립니다.

2 몸체를 그려주고 도트무늬를 넣어 꾸며주세요.

variation

향수

1 뚜껑부터 그려 줍니다.

2 아래로 내려가면서 전체 모습을 그려주고

3 색을 넣어줍니다.

4 좋은 향기가 나는 것을 강조하기 위해 꽃으로 포인트를 주세요.

크림

1 용기 전체 모습을 먼저 그려주세요.

2 뚜껑엔 색을 넣어주고 펌프도 그려줍니다.

3 튜브 부분에 제품 특징을 나타내는 그림과 글자를 넣어주세요.

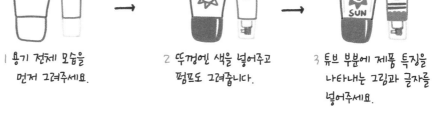

화장대 위의 여러 화장품을 그려보세요. 입체적이지 않아도 됩니다.
큰 형태의 도형을 먼저 그린 후 특징을 살려 최대한 간결하게 그려보세요.

tip

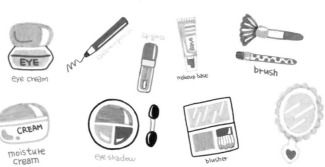

eye cream

eyebrow pencil

lip gloss

makeup base

brush

moisture cream

eye shadow

blusher

ACCESSORY

블링블링~ 오늘은 어떤 액세서리로 화려하게 꾸며볼까요?

 반지

 → →

1 다이아몬드가 크게 박힌 반지를 그릴 거예요.

2 링 위에 다이아몬드를 올려주세요.

3 다이아몬드를 칠합니다. 반짝 반짝 빛나는 모양의 포인트도 넣어보세요.

 하트 목걸이

 → →

1 하트 펜던트를 그립니다.

2 동글동글 목걸이줄을 그려주세요.

3 목걸이 줄에 색을 칠하면 완성!

variation

 안경

1 안경테를 먼저 그려줍니다.

2 안경알을 그리고

3 안경 다리는 서로 엇갈리게 그려주세요.

동전 지갑

 → →

1 아랫부분을 조금 더 넓게 그려주세요.

2 도트무늬를 넣어주고 색칠해주세요.

3 잠금 부분까지 그려주면 귀여운 동전 지갑이 돼요.

 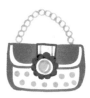

1 핸드백 잠금장치가 될
장식을 먼저 그려주세요.

2 장식을 중심으로 핸드백
형태를 그려줍니다.

3 색을 칠하고 무늬도 넣어주세요.
체인까지 그려주면 핸드백이
완성돼요.

1 위쪽이 둥근 모자 형태를
그려주세요.

2 삼등분으로 나눈 후 모자
챙을 그려줍니다.

3 다양한 색상과 모양으로
모자를 특별하게 꾸며보세요.

1 둥근 원 두 개를 겹쳐 그리고
시곗바늘도 그려줍니다.

2 밴드를 그린 후
구멍도 뚫어줍니다.

3 색을 칠하고 버클까지
그려주면 완성!

 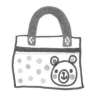

1 손잡이를 그려줍니다.

2 자연스러운 느낌을 풍기도록
사각형을 그려주세요. 반듯하게
그리지 않아도 됩니다.

3 좋아하는 무늬나 동물로
꾸며주세요.

1 주머니를 그려주고 가방 모양을 잡아주세요.

2 어깨끈을 그려줍니다.

3 주머니에 귀여운 토끼를
그려볼까요?

ROOM

매일 보는 내 방 안의 작은 소품도 매력적인 일러스트 소재가 된답니다.

 비오는 날 창가의 꽃

 → →

1 화분을 그린 후, 선반을 그려요.

2 위쪽이 둥근 창을 그린 후 4등분해서 창틀을 그려주세요.

3 한 가지 색보다 여러 가지 색으로 빗방울을 표현해주면 더 예뻐요.

variation

 텔레비전

→ →

1 모서리가 둥근 사각형 2개를 그리세요(안쪽 도형은 한쪽으로 치우치게 그립니다).

2 채널과 스피커를 그리고 다리도 그려주세요.

3 안테나와 화면을 꾸며주세요.

variation

 알람시계

→ →

1 바깥쪽 동그라미부터 차례대로 3개를 그려 줍니다.

2 양쪽으로 자명종을 그려주세요.

3 시침과 분침을 그려주고 알람이 울리는 듯한 번개까지 그려주면 OK!

wake up!!

variation

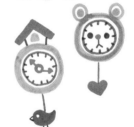

노트북

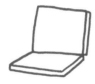 → →

1 펼쳐져 있는 노트북을 그립니다.

2 모니터와 키보드를 그려주세요.

3 마우스를 그리고 모니터엔 귀여운 표정을 넣어보세요.

 책상 스탠드

1 전등갓과 전구를 그리고 도트 무늬를 넣기 위해 동그라미도 여러 개 그려주세요.

2 색을 칠하고 조금 꺾인 전등대를 그려주세요.

3 반침대를 그려주면 완성.

 라디오

1 아래가 약간 좁은 사각 형을 그립니다.

2 스피커와 테이프 넣는 곳도 그려줍니다.

3 버튼과 안테나를 그려주고 센스 있게 음표도 넣어보세요.

 재봉틀

variation

1 노란색, 청록색, 핑크색 순서로 형태를 그려주세요.

2 바늘을 그리고 색을 칠해줍니다.

3 반침대를 그려주세요.

 전화기

1 둥근 전화기 모양을 그리고 버튼을 그려 줍니다.

2 수화기를 그린 후,

3 색을 칠하고 꼬인 전화선을 펜을 굴리며 그려주세요.

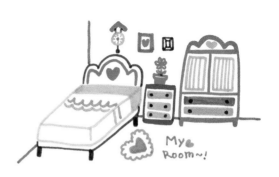
My Room~!

STATIONERY

책상 위를 살펴보세요. 뭐가 보이나요? 작은 연필 하나라도 그냥 지나치지 마세요.
모두 개성 있는 일러스트 소재가 될 수 있습니다.

 연필

 → →

1 앞쪽이 지그재그
모양인 긴 막대를
그리세요.

2 나무와 연필심을
그리고

3 색칠한 후 끝
쪽엔 지우개도
그려주세요.

펜 1

 →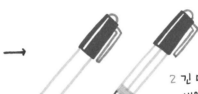

1 뚜껑을
그립니다.

2 긴 막대를 그려주고
색을 칠해주세요.

펜 2

 → →

1 긴 막대를
그립니다.

2 물방울 모양의
펜촉을 그려줍니다.

3 펜촉의 가운데를
갈라주세요.

지우개

 → →

1 사각형 포장지를
그립니다.

2 사용한 느낌이 들도록
각을 표현해주세요.

3 포장지를 꾸며주세요.

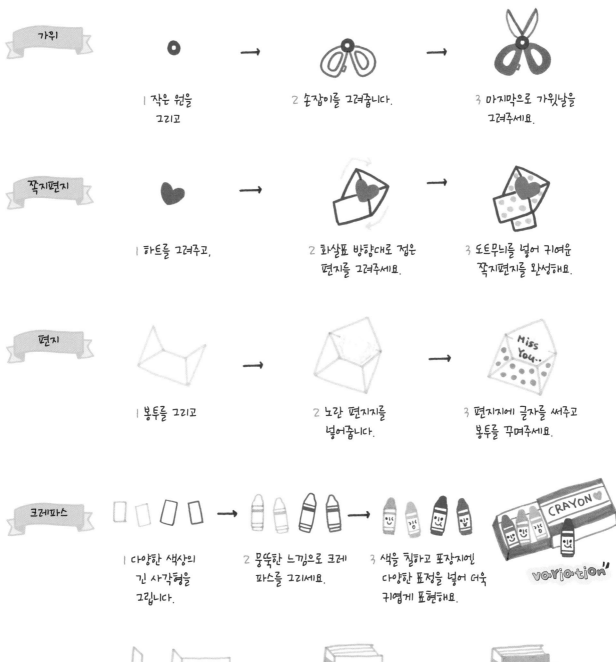

가위

1 작은 원을 그리고

2 손잡이를 그려줍니다.

3 마지막으로 가윗날을 그려주세요.

쪽지편지

1 하트를 그려주고,

2 화살표 방향대로 접은 편지를 그려주세요.

3 도트무늬를 넣어 귀여운 쪽지편지를 완성해요.

편지

1 봉투를 그리고

2 노란 편지지를 넣어줍니다.

3 편지지에 글자를 써주고 봉투를 꾸며주세요.

크레파스

1 다양한 색상의 긴 사각형을 그립니다.

2 뭉뚝한 느낌으로 크레파스를 그리세요.

3 색을 칠하고 포장지엔 다양한 표정을 넣어 더욱 귀엽게 표현해요.

variation

책

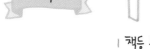
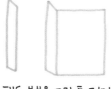

1 책등 부분을 그린 후 전면에 사각형을 그려줍니다.

2 윗 부분엔 선을 그어 페이지를 표현해주세요.

3 책갈피도 그려서 포인트를 주고 귀여운 그림으로 표지를 꾸며봅니다.

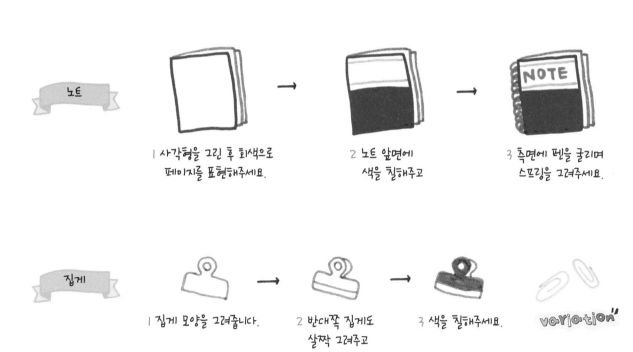

노트

1 사각형을 그린 후 회색으로
페이지를 표현해주세요.

2 노트 앞면에
색을 칠해주고

3 측면에 펜을 굴리며
스프링을 그려주세요.

집게

1 집게 모양을 그려줍니다.

2 반대쪽 집게도
살짝 그려주고

3 색을 칠해주세요.

variation

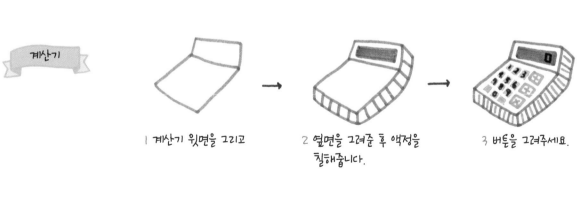

계산기

1 계산기 윗면을 그리고

2 옆면을 그려준 후 액정을
칠해줍니다.

3 버튼을 그려주세요.

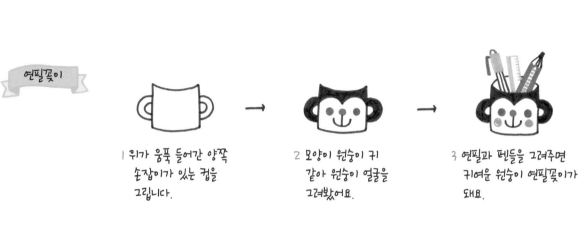

연필꽂이

1 위가 움푹 들어간 양쪽
손잡이가 있는 컵을
그립니다.

2 모양이 원숭이 귀
같아 원숭이 얼굴을
그려봤어요.

3 연필과 펜들을 그려주면
귀여운 원숭이 연필꽂이가
돼요.

액자

1 사각형 2개를 그린 후
모서리끼리 이어주세요.

2 걸려 있는 모습을 표현
하기 위해 못과 끈을
그려줍니다.

3 액자 안에 아기 곰
사진을 넣어봤어요.

variation

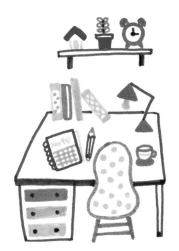

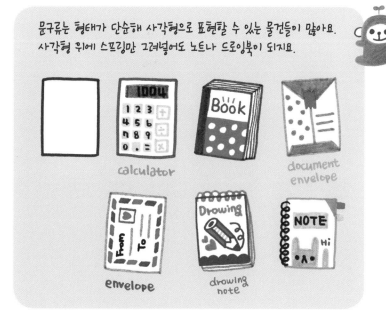

문구류는 형태가 단순해 사각형으로 표현할 수 있는 물건들이 많아요.
사각형 위에 스프링만 그려넣어도 노트나 드로잉북이 되지요.

tip

calculator

Book

document
envelope

envelope

drawing
note

NOTE

STREET

길에서 마주치는 커다란 조형물도 단순하게 그리다보면, 귀엽고 친근하게 느껴진답니다.

 공중전화부스

1 둥근 곡선의 부스 지붕을 그린 뒤 11자로 그어주세요.

2 글자를 넣을 부분과 창틀을 넣을 긴 사각형을 그리고 밑부분도 그려줍니다.

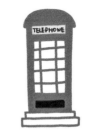

3 색을 칠해준 후 창틀을 그어주세요.

가로등

1 가로등 지붕과 조금 아래에 받침대를 그려줍니다.

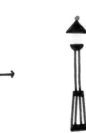

2 노란색으로 등을 그리고 기둥을 그리세요.

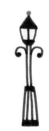

3 선을 그어 등을 감싸주고 장식도 해보세요.

벤치

1 옆으로 긴 사각형을 그린 뒤 4개의 선을 그어 나눠주세요.

2 나눠진 면적에 색을 칠하고 등받이 아래로 사다리꼴을 그린 뒤 똑같이 4개의 선을 그어 나눠주세요.

3 색을 칠하고 벤치 다리도 그려줍니다.

 미끄럼틀

 → →

1 미끄럼틀 부분부터 계단까지
차례대로 그립니다.

2 반대쪽 부분도
그려줍니다.

3 밋밋한 부분은 패턴이나
색으로 채워주세요.

우편함

 → →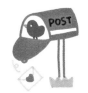

1 롤케이크 모양의 우편함을
그린 후 열려 있는 뚜껑을
그려요.

2 색을 칠하고 기둥과
잔디도 그려봅니다.

3 편지가 아닌 아기 새가
들어 있네요.

분수대

 → →

1 돌장식을 위부터 차례대로 그려준
후 분수의 고인 물을 그려줍니다.

2 둥근 계단형식의
분수대를 그려주세요.

3 분수대의 물줄기는 점선
으로 표현해봤어요.

아이스크림가게

 → → →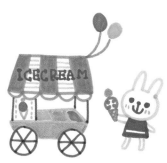

1 사다리꼴의 지붕천막
을 그려주세요.

2 바퀴를 그리고 선반
대를 그려줍니다.

3 아이스크림 그림도
넣고 입체감 있게
표현해줍니다.

 variation

KITCHEN

주방기구의 우아한 곡선을 잘 관찰하면서 그려보세요.

 앞치마

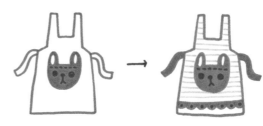

1 전체적인 앞치마 형태를
그려주세요.

2 꾼과 토끼 앞주머니를 그린 후 줄무늬
패턴으로 꾸며줍니다.

 주전자

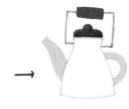

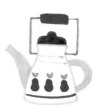

1 주전자의 옆모습을 몸통부터
그립니다.

2 윗손잡이는 옆손잡이를 그렸기 때문에
생략해도 되지만 실용적인 느낌의 주전
자를 표현하기 위해그려봤어요.

3 예쁜 패턴을 넣어봅시다.

 조리기구

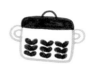

1 손잡이를 그려요

2 국자와 거품기, 뒤집개의 형태를 그려준 뒤
선과 색을 넣어 완성합니다.

프라이팬

1 옆으로 긴 원을 그리고
두께감을 줍니다.

2 안쪽에 곡선을 넣으면
입체감이 생겨요.

3 색을 칠해줍니다.

4 프라이팬 안에 음식도
넣어볼까요?

냉비

variation

1 뚜껑은 먼저 타원을 그리고 가운데에
뚜껑 손잡이도 넣어주세요.

2 뚜껑 아래로 냄비
몸통을 그려요.

3 손잡이를 그린 후
꾸며줍니다.

저울

1 위쪽이 둥근 저울
모양을 그려요.

2 색을 채운 후 안에
원을 그려 계량 부분을
표시해주세요.

3 받침대를 그려줍니다.

주방등

1 그릇을 뒤집어놓은 모양처럼
그려주세요.

2 도트무늬를 넣어 색을 칠한
후 전구를 넣어줍니다.

3 전구 뒤쪽으로 곡선을 넣어
입체감을 주고 전기선도
그어주세요.

주방 장갑

1 벙어리 장갑 모양이에요.

2 윗부분과 둥근 끈을 그리고
예쁜 패턴을 넣어주세요.

숟가락과 포크

variation

1 세 갈래의 뾰족한 포크와
둥근 숟가락을 그립니다.

2 손잡이 부분을 그린 후 무늬를
넣어 색을 칠해주세요.

WEATHER

해와 구름에 눈, 코, 입을 그려 넣으면 귀엽게 날씨 표현이 가능해요.

 무지개

 → →

1 구름 두 개를 그리고 한쪽만 색을 넣어주세요.

2 두 개의 구름을 4개의 곡선으로 이어주세요.

3 무지개색을 채워준 후 구름에 표정도 넣어보세요.

variation

우산

 → →

1 우산 형태를 그리고난 후 3등분으로 나눠줍니다.

2 색을 칠하거나 무늬를 넣어 꾸며주세요.

3 손잡이도 그려주고 빗방울도 넣어볼까요?

접은 우산

 →

1 우산 꼭지를 먼저 그린 후 아래로 길게 우산 형태를 그려요.

2 꼭지 위로 묶인 형태와 손잡이를 그려 주고 우산에 무늬도 넣어보세요.

눈사람

 → →

1 목도리를 먼저 그립니다.

2 목도리를 중심으로 둥근 얼굴과 몸통을 그려주세요.

3 눈, 코, 입을 넣어줍니다.

1 동그란 털뭉치를 그리고 털 뭉치를
중심으로 모자 형태를 그려주세요.

2 무늬를 넣어 꾸며줍니다.

3 귀쪽 끝 털을 그려주고 눈, 코, 입까지
그려주면 털모자를 쓴 소년이 돼요.

벙어리장갑

1 양쪽 장갑을
그려줍니다.

2 밴드 부분은 선을 그어
표시해주고 포인트로
하트를 넣어줍니다.

3 색을 칠하고 장갑 끝도 하트
모양으로 그려주세요.

흐림

1 구름을 그려줍니다.

2 구름 위에 반쯤 숨어
있는 해를 그리고

3 우울한 표정을
넣어주세요.

해

1 동그라미를 그려요.

2 동그라미 주변으로 긴
원들을 둘러줍니다.

바람

1 꼬리 부분만 빼고 구름
모양을 그립니다.

2 꼬리 부분은 꼬인 모양으로 위쪽
으로 끌어올리듯이 그려줍니다.

번개

1 먹구름을 그립니다.

2 지그재그로 선을 그어
번개를 그려주세요.

햇살이
좋아요잉

FOREST

숲 속 나무, 작은 곤충도 모두 우리의 친구랍니다.

 벌

1 통통한 타원을
그립니다.

2 바탕색이 건조되면 그 위에
줄무늬를 그리고 뾰족한 침도
그려요.

3 날개와 표정을
그려줍니다.

달팽이

1 둥그런 L 모양의
몸통을 그려요.

2 더듬이와 둥근 달팽이
집을 그려주세요.

3 표정을 그려주면 귀여운
달팽이가 완성!

나비

1 긴 원의 몸통과 더듬이
를 그려줍니다.

2 하트 모양의 날개
를 그려요.

3 날개 안에 여러 무늬를
넣어 꾸며보세요.

variation

나무 기둥

1 바깥쪽에서부터 원을
그리며 나이테를 표
현하세요.

2 몸통을 그려요. 옆으로
살짝 나뭇가지를 그리
면 포인트가 돼요.

3 나무 질감을 표현해주고
나뭇잎도 그려봅니다.

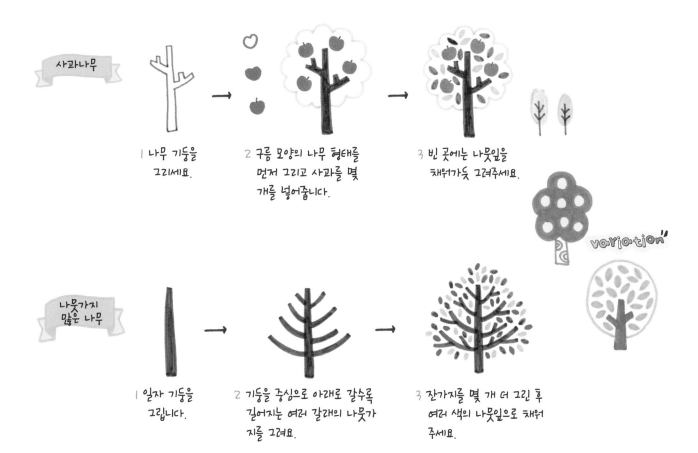

사과나무

1 나무 기둥을 그리세요.

2 구름 모양의 나무 형태를 먼저 그리고 사과를 몇 개를 넣어줍니다.

3 빈 곳에는 나뭇잎을 채워가듯 그려주세요.

variation

나뭇가지 많은 나무

1 일자 기둥을 그립니다.

2 기둥을 중심으로 아래로 갈수록 길어지는 여러 갈래의 나뭇가지를 그려요.

3 잔가지를 몇 개 더 그린 후 여러 색의 나뭇잎으로 채워 주세요.

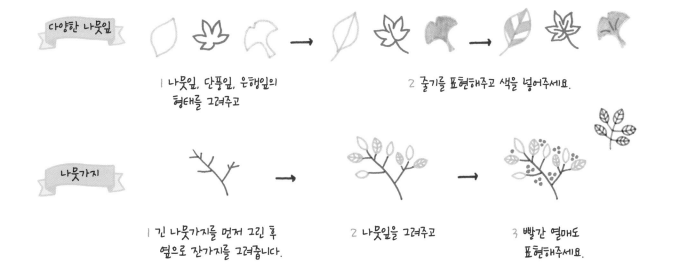

다양한 나뭇잎

1 나뭇잎, 단풍잎, 은행잎의 형태를 그려주고

2 줄기를 표현해주고 색을 넣어주세요.

나뭇가지

1 긴 나뭇가지를 먼저 그린 후 옆으로 잔가지를 그려줍니다.

2 나뭇잎을 그려주고

3 빨간 열매도 표현해주세요.

TRAVEL

우표 안에 에펠탑을 그려 넣고 오려서 다이어리에 찰싹 붙여요.
여행기 옆에 예쁜 데코로 그만이네요.

 → →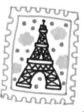

1 아랫부분 탑을
그려주세요.

2 차근차근 탑을 쌓듯 점점
좁아지게 그려줍니다.

3 삼각형 모양으로
마무리되면 완성!

varia·tion"

1 옆으로 긴직사각형을 그린
후 렌즈가 될 동그라미
두 개를 넣어줍니다.

2 색을 칠해주고
플래시와 버튼을
그려주세요.

3 카메라 스트랩도 그려주고
플래시의 반짝 반짝
포인트도 넣어주세요.

CHEESE~

varia·tion"

 → →

1 바퀴를 먼저
그립니다.

2 화살표 방향으로 차의
형태를 그린 후 창문도
그립니다.

3 색을 채우고 택시등을 그린
뒤 'TAXI'를 써주세요.

varia·tion"

 → → →

1 한쪽 날개를
그리고,

2 돌고래 모양의 비행기
몸통을 그려줍니다.

3 창문을 넣어주고

4 색을 칠해주세요.

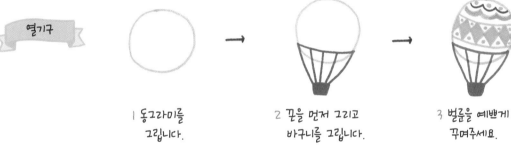

열기구

1 동그라미를
그립니다.

2 끈을 먼저 그리고
바구니를 그립니다.

3 멀룬을 예쁘게
꾸며주세요.

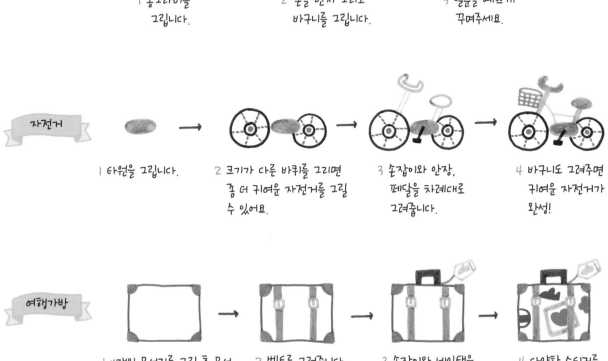

자전거

1 타원을 그립니다.

2 크기가 다른 바퀴를 그리면
좀 더 귀여운 자전거를 그릴
수 있어요.

3 손잡이와 안장,
페달을 차례대로
그려줍니다.

4 바구니도 그려주면
귀여운 자전거가
완성!

여행가방

1 4개의 모서리를 그린 후 모서
리를 이어가며 사각형의
가방 형태를 완성합니다.

2 벨트를 그려줍니다.

3 손잡이와 네임택을
그려주고

4 다양한 스티커를
그려서 가방을
꾸며줍니다.

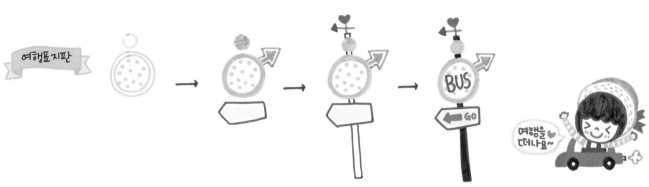

여행표지판

1 작은 원과 큰
원을 그려주고

2 화살표 표지판도 넣어
주고 아래엔 긴 표지판
하나를 더 그려줍니다.

3 표지판을 잇는
막대를 그려준 뒤

4 색을 칠하고 글자를
넣어주세요.

여행을
떠나요~

HOUSE

건물을 단순화해서 그리면, 커다란 건물도 아기자기하고 귀여운 느낌이 난답니다.

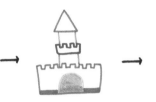 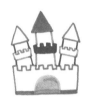 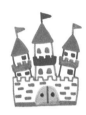

1 성곽을 그린 후 가운데
　문을 넣어줍니다.

2 가운데에 뾰족한 지붕의
　탑을 그려주세요.

3 양쪽으로 두 개의 작은
　탑도 그려줍니다.

4 색을 칠해주고 창문과
　깃발을 그려주면 완성!

 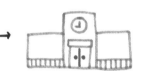

1 순서대로 사각형을
　그리세요.

2 시계와 교문을 그립니다.

3 색을 칠하고 창문과
　깃발을 그려줍니다.

1 아래가 레이스 모양인
　지붕을 그립니다.

2 지붕 아래로 벽을
　그려주세요.

3 쇼윈도가 될 사각형과
　문이 될 사각형을 그린 뒤

4 쇼윈도 안에 옷을 그려
　주면 옷가게 완성!

1 2층의 지붕과 벽을
　그려줍니다.

2 1층의 천막과 벽을
　그려줍니다.

3 색을 칠해주세요.

4 바탕색이 완전히 건조되면
　창문과 문을 그려줍니다.

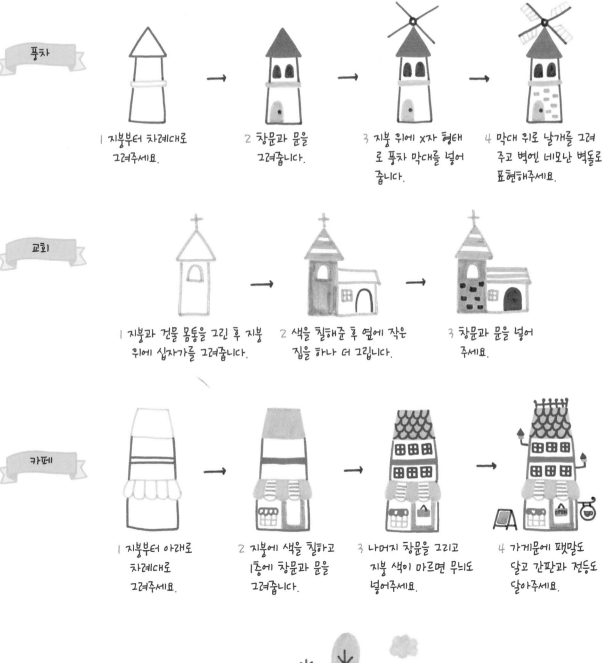

풍차

1 지붕부터 차례대로 그려주세요.

2 창문과 문을 그려줍니다.

3 지붕 위에 X자 형태로 풍차 막대를 넣어줍니다.

4 막대 위로 날개를 그려주고 벽엔 네모난 벽돌로 표현해주세요.

교회

1 지붕과 건물 몸통을 그린 후 지붕 위에 십자가를 그려줍니다.

2 색을 칠해준 후 옆에 작은 집을 하나 더 그립니다.

3 창문과 문을 넣어주세요.

카페

1 지붕부터 아래로 차례대로 그려주세요.

2 지붕에 색을 칠하고 1층에 창문과 문을 그려줍니다.

3 나머지 창문을 그리고 지붕 색이 마르면 무늬도 넣어주세요.

4 가게문에 팻말도 달고 간판과 전등도 달아주세요.

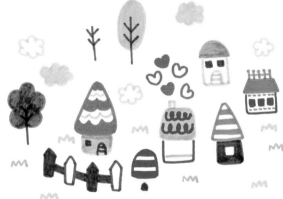

FRUITS

나의 비타민은 과일! 좋아하는 과일을 그리는 이 시간이 비타민이에요!

딸기

 → →

1 모서리가 둥근 역삼각형 느낌으로 그려주세요.

2 색을 칠해주고 꼭지 부분을 그려줍니다.

3 딸기씨는 점을 찍어 표현해주세요.

variation

사과

 → →

1 사과 형태를 그립니다.

2 꼭지를 그립니다.

3 눈, 코, 입을 그려주면 귀여운 사과가 돼요.

variation

파인애플

 → →

1 파인애플 몸통을 그려줍니다.

2 색을 칠해주고 잎을 그려줍니다.

* 잎 그리는 순서

3 사선을 그어 파인애플 질감을 만들면 완성!

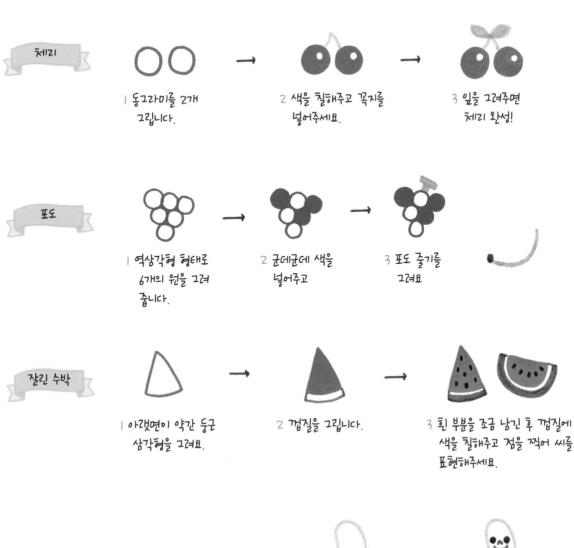

체리

1 동그라미를 2개 그립니다.

→

2 색을 칠해주고 꼭지를 넣어주세요.

→

3 잎을 그려주면 체리 완성!

포도

1 역삼각형 형태로 6개의 원을 그려 줍니다.

→

2 군데군데 색을 넣어주고

→

3 포도 줄기를 그려요

잘린 수박

1 아랫면이 약간 둥근 삼각형을 그려요.

→

2 껍질을 그립니다.

→

3 흰 부분을 조금 남긴 후 껍질에 색을 칠해주고 점을 찍어 씨를 표현해주세요.

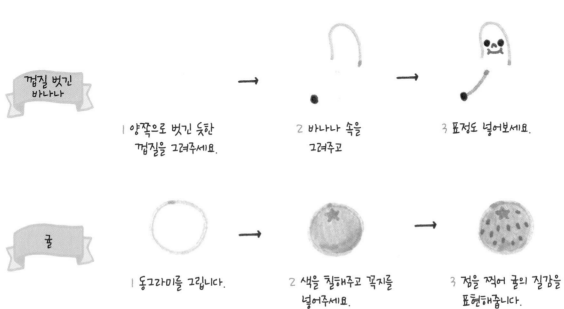

껍질 벗긴 바나나

1 양쪽으로 벗긴 듯한 껍질을 그려주세요.

→

2 바나나 속을 그려주고

→

3 표정도 넣어보세요.

귤

1 동그라미를 그립니다.

→

2 색을 칠해주고 꼭지를 넣어주세요.

→

3 점을 찍어 귤의 질감을 표현해줍니다.

SNACKS

단음식이 당길 땐 먹어줘야 해요. 내 사랑 도넛, 아이스크림~

1 도넛의 둥근 윗 부분을 먼저 그려주고

2 아랫쪽을 그려 둥근 도넛 모양을 만들어줍니다.

3 색을 칠하세요.

variation

반대로 색을 칠하면 또 다른 느낌의 도넛이 돼요.

1 모서리가 둥근 사각형 모양의 김을 그려줍니다.

2 구름을 그리듯 삼각형을 만들어줍니다.

3 표정을 넣어주면 더 귀여워져요.

아이스크림

1 둥근 열매를 먼저 그리고 크림을 그려줍니다.

2 과자 부분을 그리고 색을 칠해줍니다.

3 과자 부분에 사선을 그려 체크무늬를 만들어주세요.

variation

1 앞면을 먼저 그리고 옆면을 그립니다.

2 앞면 위에 세모 꼴을 먼저 그리고

3 옆면 위를 그려 줍니다.

4 세모꼴 안에 선을 그어 입체감을 표현해주고 제일 윗부분을 그립니다.

5 색을 칠하고 글자도 넣어 보세요.

74

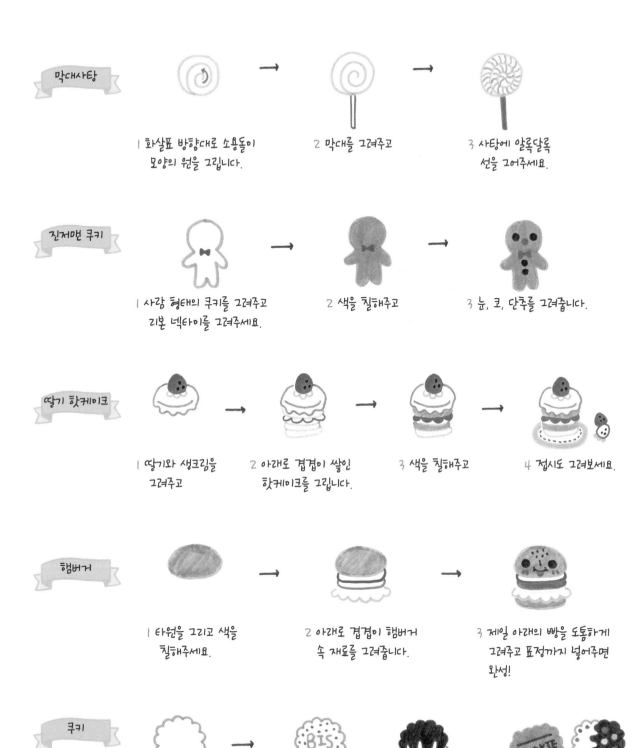

막대사탕

1 화살표 방향대로 소용돌이
모양의 원을 그립니다.

2 막대를 그려주고

3 사탕에 알록달록
선을 그어주세요.

진저맨 쿠키

1 사람 형태의 쿠키를 그려주고
리본 넥타이를 그려주세요.

2 색을 칠해주고

3 눈, 코, 단추를 그려줍니다.

딸기 핫케이크

1 딸기와 생크림을
그려주고

2 아래로 겹겹이 쌓인
핫케이크를 그립니다.

3 색을 칠해주고

4 접시도 그려보세요.

햄버거

1 타원을 그리고 색을
칠해주세요.

2 아래로 겹겹이 햄버거
속 재료를 그려줍니다.

3 제일 아래의 빵을 도톰하게
그려주고 표정까지 넣어주면
완성!

쿠키

1 둥근 레이스 모양의
쿠키 형태를 그리고

2 글자를 넣어준 뒤 점을 찍어 완성합니다

variation

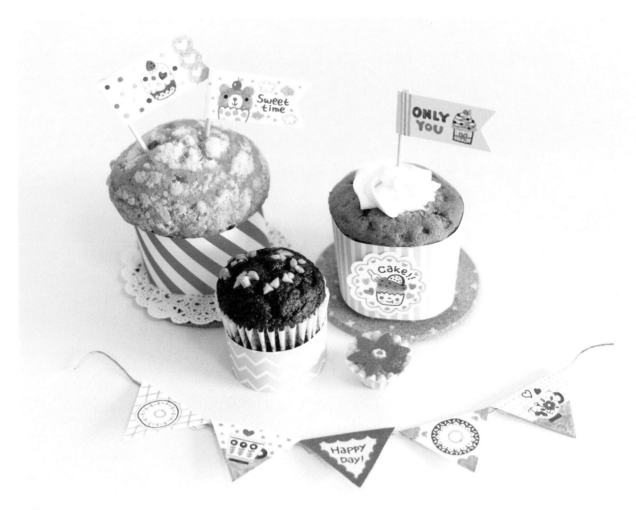

▲ 컵케이크

직접 만든 띠지와 깃발, 미니 가런더로 컵케이크를 장식해보세요.

동그라미 접시에 다양한 패턴을 그려넣어서 멋진 접시로 만들어보세요.

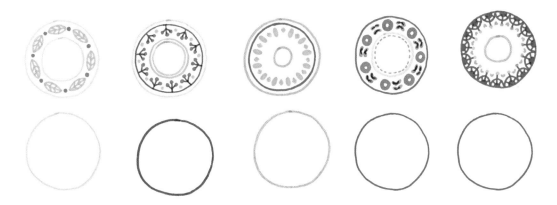

여러 모양의 도형을 이용해서 컵을 그려봅시다.
손잡이도 그려넣고 귀여운 레이스 받침대도 그려넣어 보세요.

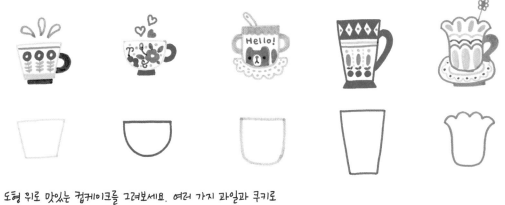

도형 위로 맛있는 컵케이크를 그려보세요. 여러 가지 과일과 쿠키로
예쁘게 데코레이션도 하고 귀여운 동물 얼굴 컵케이크도 그려보세요.

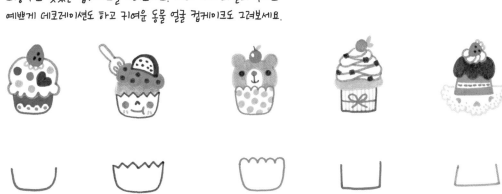

CAFE

조각케이크는 직삼각형을 시작으로 쉽게 그릴 수 있답니다.
케이크 위에 체리를 얹으면 먹음직스러운 디저트가 완성되지요.

조각케이크

1 케이크의 윗면을 그린 뒤 두께를 줍니다.

2 케이크 속은 두꺼운 라인 형태로 색을 칠해 표현해 주고 체리를 올려주세요.

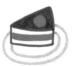 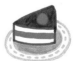

3 케이크 윗면에 색을 칠하고 접시를 그려 줍니다.

치즈케이크

1 동그란 체리를 그려주고

2 케이크 윗면을 그립니다.

3 은박의 받침대를 그려주고

4 치즈 부분에 색을 넣어줍니다.

컵케이크

1 동그란 체리를 먼저 그려줍니다.

2 생크림을 그리고 아랫 부분의 빵을 그려요.

3 두거운 선을 그어 속을 표현 해주고 접시도 그려줍니다.

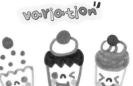

딸기 컵케이크

1 딸기를 먼저 그리고 레이스 모양의 크림을 그려줍니다.

2 빵 부분을 그려주고

3 표정도 넣어볼까요?

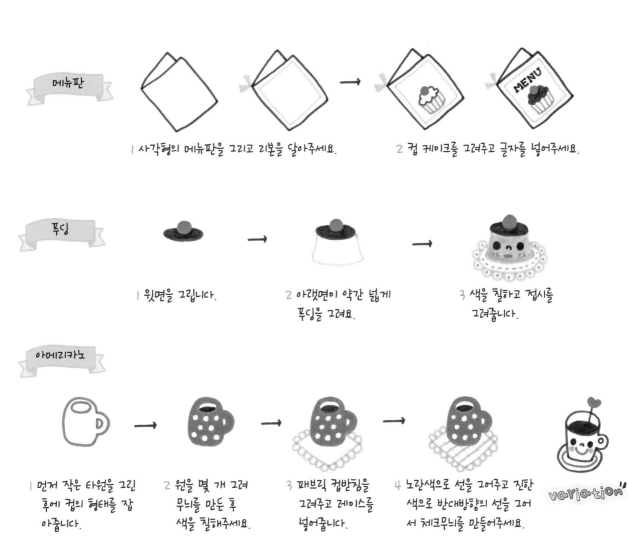

메뉴판

| 사각형의 메뉴판을 그리고 리본을 달아주세요.

2 컵 케이크를 그려주고 글자를 넣어주세요.

푸딩

| 윗면을 그립니다.

2 아랫면이 약간 넓게 푸딩을 그려요.

3 색을 칠하고 접시를 그려줍니다.

아메리카노

| 먼저 작은 타원을 그린 후에 컵의 형태를 잡아줍니다.

2 원을 몇 개 그려 무늬를 만든 후 색을 칠해주세요.

3 패브릭 컵받침을 그려주고 레이스를 넣어줍니다.

4 노란색으로 선을 그어주고 진한 색으로 반대방향의 선을 그어서 체크무늬를 만들어주세요.

variation

카페모카

| 생크림을 그립니다.

2 펜을 둥글게 굴리며 초코볼을 표현해주고 컵을 그리세요.

3 컵에 무늬를 넣고 컵받침대를 그려봅니다.

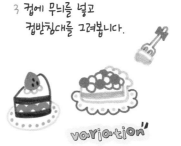

variation

 커피잔 → →

1 컵 형태를 그리고 반침대를 그립니다.

2 컵 안에 타원을 그린 후 하트를 그려요.

3 하트를 뺀 나머지 부분에 색을 칠해 커피를 표현해주고 컵에도 색을 칠해줍니다.

커피포트 → →

1 작은 원을 먼저 그려요. 뚜껑 손잡이가 될 부분이랍니다. 삼각형의 몸통을 그려요.

2 안에 선을 그어 뚜껑을 표현해주고 나머지 부분을 그려줍니다.

3 색을 칠해주세요.

오렌지주스 → →

1 슬라이스 오렌지를 그립니다.

2 컵의 윗면을 먼저 그리고 나머지 부분을 그리세요.

3 컵 안에 주스를 그립니다.

4 오렌지색을 칠하고 스트로우를 그려주세요.

샌드위치 → →

1 삼각형을 그리고 두께를 줍니다.

2 채소를 그려주세요.

3 반대편 빵을 그려주면 완성!

테이크아웃 커피 → →

1 스틱을 먼저 그리고 뚜껑을 그립니다.

2 홀더와 컵의 옆면을 그려주고

3 밋밋하다면 별을 넣어준 뒤 색을 칠해주세요.

variation"

1 받침대를 먼저
그려주세요.

2 받침대에 서랍도 넣어주고
반달 모양의 윗부분도 그려
줍니다.

3 색을 칠해주고 손잡이
부분을 그려줍니다.

1 얼굴과 머리를 그려요.

2 주전자를 먼저 그린 후
상체를 그려줍니다.

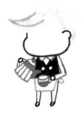
3 다리를 그려주세요.

4 바리스타 옷에 색을 칠해주고
눈, 코, 입을 그려줍니다.
테이블도 그려볼까요?

tip

{나만의 달달한 커피 레시피} 준비물: 에스프레소 1샷, 바닐라시럽, 우유 160ml

1 에스프레소 1샷과 바닐라 시럽
1~2스푼을 넣어주세요.

2 스팀밀크를 만들어주세요(우유를 전자렌지에
데운 후 거품을 만들어줍니다).

3 에스프레소가 있는 컵에 스팀밀크를
넣어주면 완성!

BIRTHDAY

생일을 맞은 친구에게 예쁜 케이크를 직접 그려 메시지를 전달하면 분명 기뻐할 거예요.

고깔모자

1 삼각형을 그립니다.

2 줄을 긋고 색을 칠해주세요.

3 리본과 레이스를 달아요.

HAPPY BIRTHDAY TO YOU

variation

생일폭죽

1 역삼각형을 그립니다.

2 폭죽을 꾸며주세요.

3 폭죽에서 튀어나오는 리본들을 그려줍니다.

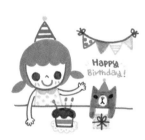

Happy Birthday!

선물상자 속 토끼

1 상자의 앞면과 옆면을 그린 후 토끼 얼굴을 그려요.

2 상자의 안쪽 면을 그린 후 십자 리본을 그려줍니다.

3 토끼의 눈과 코를 그리고 고깔 모자까지 씌우면 완성!

선물 주는 소녀

1 길게 늘어뜨린 머리의 소녀 얼굴을 그려줍니다.

2 고깔모자를 씌워주고 팔을 그린 후 선물상자를 그립니다.

3 치마를 그린 후

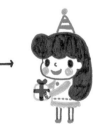

4 다리와 눈, 코, 입을 그리세요.

 케이크

 → → →

1 동그라미를 그리고 두께를 줍니다.

2 초콜릿 하트를 그려주고 딸기로 데코해주세요.

3 케이크 속을 표현해주고 촛불을 그립니다.

4 레이스 받침대도 그려봤어요.

 선물상자

 → →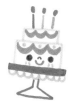

1 위쪽이 좀더 넓은 사각형을 그려주세요.

2 십자 리본을 그립니다.

3 도트무늬를 넣어 꾸며주세요.

파티 가렌더

 → →

1 긴 줄을 그려준 후 양끝에 리본매듭도 넣어주세요.

2 삼각 모양으로 지그재그 그려줍니다.

3 예쁜 무늬를 넣어도 좋고 글씨를 넣어도 좋아요.

풍선

 → →

1 토끼 얼굴을 그려요.

2 색을 칠하고 뒤쪽에 줄무늬 풍선도 그려줍니다.

3 풍선 끈을 그리고 리본으로 묶어주세요.

 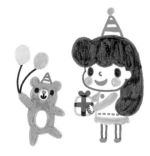

INSTRUMENT

기분이 좋아지는 음악은 생활의 필수죠. 좋은 음악을 연주하는 악기를 한번 그려봐요~.

 북

 → →

1 타원을 그립니다.

2 북의 몸통 부분을 위부터 그려요.

3 색을 칠하고 받침대와 북채를 그려줍니다.

 피아노

1 피아노의 윗면을 그립니다.

2 두께감을 주세요.

3 색을 칠하고 건반과 피아노 다리를 그려주세요.

 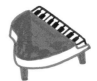

 실로폰

1 세로가 긴 직사각형을 점점 작은 크기로 나란히 그려줍니다.

2 색을 칠하고

3 실로폰들을 이어줍니다. 실로폰 채도 그려주세요.

마이크

1 동그라미 안에 벌집 모양으로 선을 긋습니다.

2 손잡이 부분을 그리고

3 버튼을 넣고 색을 칠합니다.

 기타

1 땅콩 모양의 기타 몸체를
그리고, 동그라미로 사운드
홀을 표현해줍니다.

2 색을 칠하고 헤드
부분을 그려주세요.

3 줄감개와 줄을 그어
주면 기타가 완성!

 축음기

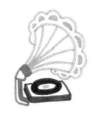

1 축음기의 나팔 부분을
먼저 그려주세요.

2 레코드판을 그려주고

3 아래의 받침대를 차례로
그려주세요.

 보면대

1 사각형을 그리고

2 색을 칠한 후 악보를
그려주세요.

3 받침대를 그린 후 음표도
그려주면 보면대가 완성!

 아코디언

 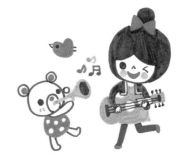

1 직사각형을 그리고 건반을
넣어주세요.

2 아코디언 주름을 그리고
색을 칠해줍니다.

FLOWER

작은 꽃을 반복해서 그리다보면 어느새 꽃다발이 완성된답니다. 향기 나는 꽃 일러스트를 그려봐요.

장미

 → → 　

1 동그라미를 그려요.

2 동그라미 안에 겹겹이
쌓는 느낌으로 아래부터
선을 그려주세요.

3 줄기와 잎을
그립니다.

해바라기

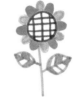

1 동그라미 안에 벌집 모양
으로 선을 그어줍니다.

2 꽃잎을 그리고

3 줄기와 잎을 그려
완성해요.

장미 넝쿨

장미 그리는 법!

1 군데군데 장미를
그려줍니다.

2 곡선으로 장미들을
이어주고 마지막엔
봉우리를 그려주세요.

3. 잎을 넣어줍니다.

작은 원을 감싸듯
겹겹이 그려줍니다.

꽃1

 → →

1 위가 지그재그인 꽃
모양을 그려요.

2 색을 칠해주고 줄기와
잎을 그립니다.

3 꽃 수술을 그려주고 표정까지
넣어주면 귀여운 꽃이 돼요.

86

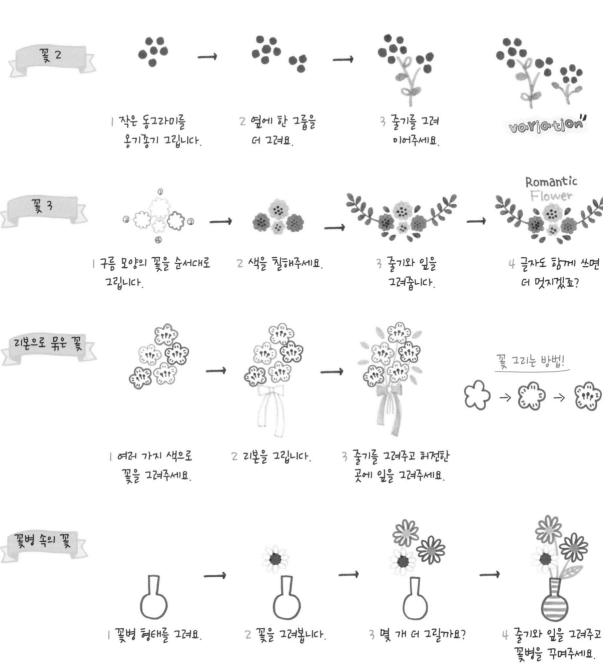

꽃 2

1 작은 동그라미를 옹기종기 그립니다.

2 옆에 한 그룹을 더 그려요.

3 줄기를 그려 이어주세요.

variation

꽃 3

1 구름 모양의 꽃을 순서대로 그립니다.

2 색을 칠해주세요.

3 줄기와 잎을 그려줍니다.

4 글자도 함께 쓰면 더 멋지겠죠?

Romantic Flower

리본으로 묶은 꽃

1 여러 가지 색으로 꽃을 그려주세요.

2 리본을 그립니다.

3 줄기를 그려주고 허전한 곳에 잎을 그려주세요.

꽃 그리는 방법!

꽃병 속의 꽃

1 꽃병 형태를 그려요.

2 꽃을 그려봅니다.

3 몇 개 더 그릴까요?

4 줄기와 잎을 그려주고 꽃병을 꾸며주세요.

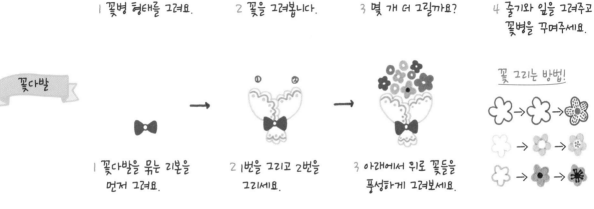

꽃다발

1 꽃다발을 묶는 리본을 먼저 그려요.

2 1번을 그리고 2번을 그리세요.

3 아래에서 위로 꽃들을 풍성하게 그려보세요.

꽃 그리는 방법!

RIBBON

같은 형태의 리본이라도 색과 무늬를 달리하면 새로운 느낌이 난답니다. 다양한 리본을 그려보세요.

 긴꼰 리본

 → →

1 한 번 꼰 듯한 둥근 모양의 리본을 그려요.

2 아래로 길게 리본 꼬리를 자연스럽게 그려주세요.

3 색을 칠하고 재봉선을 넣어보세요.

꽃 리본

 → →

1 동그라미를 먼저 그리고 둥글게 둥글게 꽃 모양을 만들어요.

2 아래에 리본을 그려줍니다.

3 색도 칠하고 글자도 넣어 봅니다.

귀여운 리본

 → → →

1 매듭을 먼저 그리고 매듭 양쪽으로 물방울 모양을 그려요.

2 기본 리본 모양을 완성하고

3 리본 꼬리를 그립니다.

4 예쁘게 꾸며보세요.

variation

레이스 리본

 → →

1 리본을 그립니다.

2 리본 꼬리를 그려주고

3 리본 끝 쪽에 레이스 모양으로 장식해주세요.

 → →

1 귀가 긴 토끼 얼굴을
그려봐요.

2 토끼 얼굴 옆으로 날개를
그리듯 리본을 그려줍니다.

3 리본 꼬리를 그린 후 색을
칠해서 완성합니다.

메시지 리본

 → →

1 약간 물결이 치듯 앞면을
그려줍니다.

2 접힌 모양이 되도록 안쪽에
삼각형 모양을 만든 후에
리본 꼬리를 그려요.

3 리본을 간단히 꾸며주고
메시지를 써보세요.

줄무늬 리본

 → →

1 삼각형 모양의 리본을
그립니다.

2 자연스러운 리본 꼬리를
그려주세요.

3 줄무늬가 되도록
색을 칠해줍니다.

장미 리본

 → →

1 크기가 조금씩 다른 장미를
세 송이 정도 그립니다.

2 장미 군데군데 색을 넣어
주고 잎을 그려줍니다.

3 리본의 위쪽 둥근 부분을
먼저 그리고 리본꼬리를
그립니다.

variation

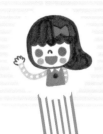

VALENTINE DAY

달콤한 초콜릿과 두근두근 셀렘이 가득한 날! 귀여운 밸런타인 일러스트를 그려보세요.

초코 커플

1 물방울 모양의 초콜릿을
그린 후 눈과 입을
그려요.

2 눈과 입을 제외하고
흰 부분을 조금 남겨
색을 칠해줍니다.

3 리본 위로 포장 꼬리를
그려줍니다.

variation

SWEET LOVE

1 리본을 먼저 그립니다.

2 리본 위로 물방울 모양의
초콜릿을 그린 후 눈과
입을 그려요.

3 색을 칠한 후 포장 꼬리를
그려줍니다. 러블리 초코커플이
완성되었네요.

사각 초콜릿

1 껍질이 벗겨진
포장지를 그려요.

2 사각형의 초콜릿을
그립니다.

3 초콜릿 안을 사각으로
나눠주세요. 입체감
있게 색을 칠합니다.

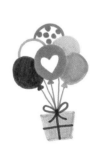

포장 초콜릿

1 지그재그 포장지 형태를 그린
후 접은 느낌이 나도록 세로
줄을 그어주세요.

2 하트 모양을 먼저
그리고 초콜릿
부분을 그립니다.

3 초콜릿에 색을
칠해주세요.

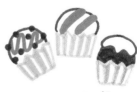

variation

1 리본을 먼저 그려요.

2 리본 위로 큰 하트를 그린 후 안에 작은 하트를 그려요.

3 초콜릿 색을 칠하고 작은 하트 부분에 메시지를 넣어 꾸며주세요.

큐피트

1 볼이 통통한 옆 얼굴형을 그린 후 뱅글뱅글 머리를 그려주세요.

2 머리카락 색을 칠해 준 후 팔과 옷을 그립니다.

3 손에 맞춰서 활을 그려준 후 날개를 3자 모양으로 겹쳐서 그려주세요.

4 다리를 그리고 눈, 코, 입을 그려주세요.

하트 초콜릿 상자

1 하트 모양을 그리고 두께를 주면서 뚜껑을 그려요.

2 뚜껑에 반쯤 가려진 아래쪽 상자를 그려줍니다.

3 상자 뚜껑을 꾸며주며 색을 칠하세요.

4 상자 안에 작은 초콜릿들을 넣어줍니다.

밸런타인 케이크

1 하트 모양의 케이크 윗면을 그려요.

2 두께를 준 후 층을 나눠주세요.

3 색을 칠하고 레이스 받침대도 그려주세요.

4 케이크에 간단히 데코해주세요.

CHRISTMAS

올해에는 산타클로스에게 어떤 선물을 받게 될까요?

트리

 → →

1 위에서부터 아래로 지그재그 선을 넣어 나무를 그립니다.

2 나무기둥을 그리고 맨 꼭대기에 별을 그려주세요.

3 나무 안에 동그라미와 선으로 간단하게 꾸며보세요.

트리장식

병아리

 →

1 동그란 열매 세 개를 그려요.

2 열매에 색을 칠해주고 잎을 그려줍니다.

1 산타 모자를 그립니다.

2 병아리 몸을 그리고 날개를 그립니다.

3 눈과 부리, 다리를 그려주세요.

장식 종

 → → →

1 열매를 그립니다.

2 잎을 그려서 장식 부분을 완성합니다.

3 오른쪽 종을 먼저 그리고 왼쪽 종을 겹치듯 그리세요.

4 색을 칠해줍니다.

루돌프 소년

 → →

1 얼굴형을 그리고 머리를 그리세요.

2 머리에 탈을 먼저 그려주고 팔을 시작으로 몸통을 그립니다.

3 색을 칠해주고 뿔과 표정을 그려줍니다.

 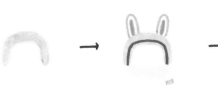

1 모자를 그립니다.

2 모자 위로 귀엽게 토끼 귀도 그려주고 목도리도 감아주세요.

3. 아래 몸통을 그려주고 눈, 코, 입도 그려주면 눈사람 완성!

산타할아버지

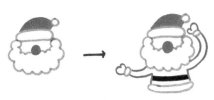

1 산타모자를 먼저 그리고 둥근코, 수염 순으로 그려 주세요.

2 팔을 먼저 그리 면서 상체를 완성시키세요.

3 하체를 그립니다.

4 눈과 입을 그리고 손엔 작은 선물상자를 그려 줍니다.

산타소년

1 얼굴형을 그리고 머리스타일을 그려줍니다.

2 머리엔 산타 모자를 씌워주고 목도리도 감아주세요.

3 팔을 먼저 그리 면서 상체를 완성하세요.

4 하체를 그리고 눈, 코, 입까지 그려주면 완성!

양말 안의 곰

1 모자를 먼저 그리고 곰 얼굴을 그려줍니다.

2 양말 형태를 잡아주세요.

3 양말에 줄무늬를 넣고,

4 곰의 표정까지 그려주면 완성!

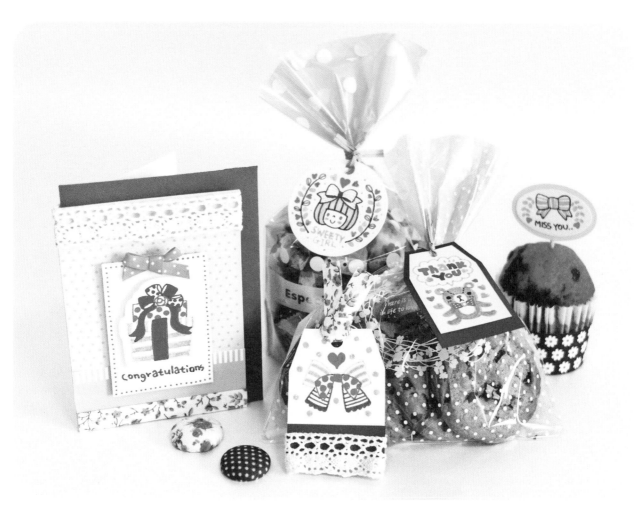

▲ 선물 포장
포장을 더욱 화려하게 만들어줄
리본 일러스트로 선물을 준비해요.

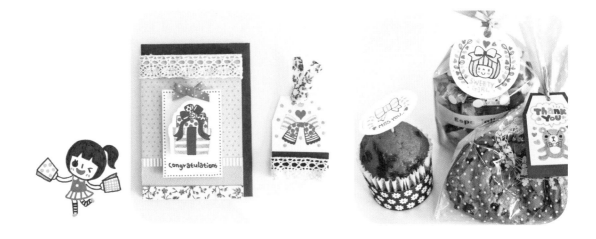

리본을 꾸며보세요. 리본 꼬리도 그려보고, 도트나, 체크무늬, 레이스 등
다양한 패턴을 넣어서 예쁜 리본을 완성해보세요.

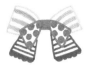 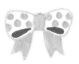 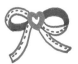 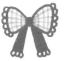 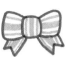

 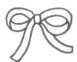

리본을 이용해서 다양한 그림을 그려봅니다.
선물상자를 그려넣어도 되고 막대사탕이나 초콜릿, 꽃다발을 그려 넣어도 좋아요.

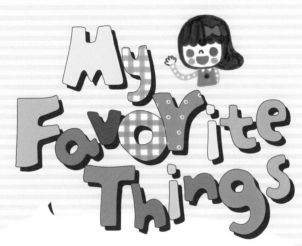

패턴과 테마별 다양한 일러스트 아이템을 모았어요.
좋아하는 것들을 예쁘게 그려 꾸미는 재미!
그리는 팁을 참고하며 그려보세요.
나의 다이어리, 카드 등을 더 풍성하게 꾸밀 수 있어요.

NUMBER

상상력을 동원해서 동물 얼굴이나 다양한 패턴을 접목하며 특별한 숫자를 만들어보세요.

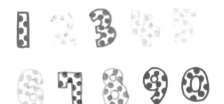

귀여운 느낌이 들도록 작은 도트 무늬를 넣어보세요.

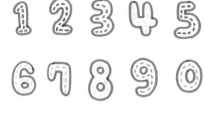

점선을 넣으면 재봉선 느낌이 나요.

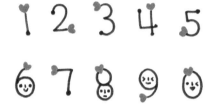

평범한 숫자에 작은 하트만 넣어도 특별해져요.

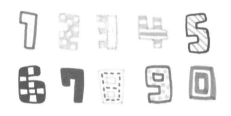

여러가지 무늬를 넣어보고 다양한 색을 사용해보세요.

작은 말풍선 안의 숫자들

동글동글 숫자에 귀여운 동물 얼굴을 넣어봐요.

깔끔한 느낌의 줄무늬 숫자

좋아하는 색과 패턴으로 숫자를 만들어보세요.
작은 아이디어라도 소중히 여기다보면 나만의
일러스트가 가능해져요.

CONSTELLATION

반짝반짝 별자리의 특징을 살려 귀여운 캐릭터로 그려보세요.

Aquarius

Taurus

Gemini

Libra

Pisces

Aries

Capricorn

Leo

Scorpio

Cancer

Sagittarius

Virgo

별자리를 캐릭터화해보세요. 다양한 표정을 넣을 수 있어
재미있어요. 친구의 별자리를 직접 그려 생일카드로 만들어
주면 특별한 선물이 되겠죠?

tip

KOREAN LETTER

예쁜 글씨로 기분이나 소중한 사람들에게 전할 메시지를 표현해보세요.
글씨가 예쁘지 않다고 걱정하지 말아요. 쓴다기보다 그린다는 느낌으로 표현하세요.

 앞으로 좋은일만 있을거야!!

 행복하세요

 기분이 꿀꿀해..

 블링블링해요

 헐!

 할수이어뜸!! ㄹㄱㅐ

 날씨가 너무좋아

 힘을내요!!

 예뻐질텐데야!!

 연락 ㅈㅈ 좀해!

 나좀즘 우울하다

퍼즐을 맞춘다는 생각으로 글자와 글자 사이 빈틈을 공략해
글자를 끼워 넣으며 그려보세요. 조금 허전한 느낌이라면
작은 하트로 포인트를 주면 더욱 귀여워져요.

 tip

ENGLISH LETTER

알파벳에 깨알 같이 귀여운 일러스트를 넣어가며 꾸며보세요.

Beautiful

SWEET TIME

Coffee break

Special

I'm Sorry

Everyday Smile

I LOVE YOU

smile

study hard

Congratulation

dreams come true

알파벳은 하나하나 다른 컬러를 사용하기 좋으므로 한글보다 좀 더 다채로운 표현이 가능해요. 단어와 연상되는 일러스트를 작은 글자에는 크게, 큰 글자에는 작게 균형을 맞추며 그려보세요.

tip

DIARY ICONS

다이어리 정리에 유용한 아이콘을 직접 그려보세요. 스티커를 붙이는 것보다 손으로 직접 그리면
더욱 아기자기하고 특별한 다이어리 꾸미기가 가능할 거예요.

BIRTHDAY

노래방
가자

LUCKY

아까요

cheese~!

COFFEE

학교가자

Queen

까칠해

지름신

HOME

HAPPY

주번

밥먹어

Hungry

운동하자

Good
Night

Good
Morning

MOVIE

4차원

헐..

TRAVEL

연락해

잠수中

OK!

104

본방사수

STUDY

SHOPPING

득템!

DRIVE

Rain Day

Tea time

DIET

Sorry

감기조심

우울해

Miss You

아프지마

1

Victory

슬퍼요

SWEET

Zzz..

LoVe

Smile

완전 피곤해

충전완료!!

DATE

100

0

다이어리 아이콘을 그릴 때는 복잡하지 않게 아이콘만 봐도
의미를 알 수 있도록 그립니다. 큰 특징만 잡아 최대한 단순
하고 작게 그려주는 것이 포인트예요.

tip

LINE PATTERN

일정한 일러스트 무늬를 연결해 길게 표현해보세요. 편지나 메모지 등
어떤 곳이든지 쉽게 꾸밀 수 있답니다.

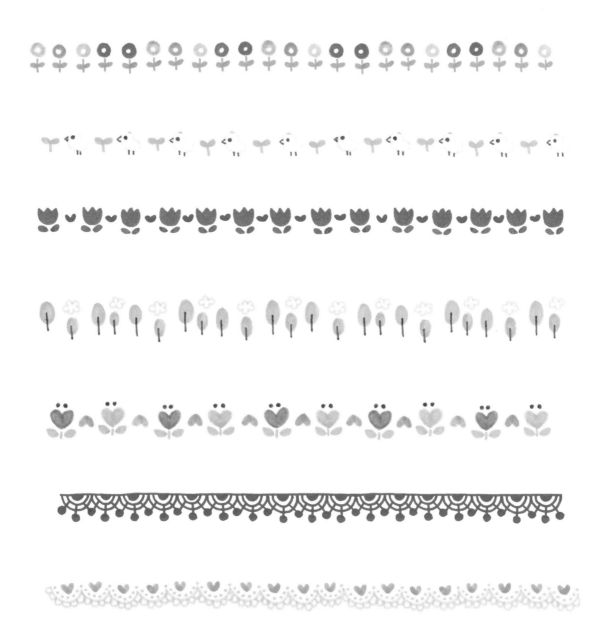

단순한 과일들도 일렬로 나열만 하면 귀여운 패턴으로 변신~.
반듯하게 정렬해도 되지만 불규칙적으로 배열해도 자연스럽고
예뻐요.

DOT PATTERN

다양한 컬러와 귀여운 일러스트로 멋진 패턴을 그려보세요.
삐뚤빼뚤해도 좋아요. 자연스럽게 사각형의 틀을 채운다는 느낌으로 그려보세요.

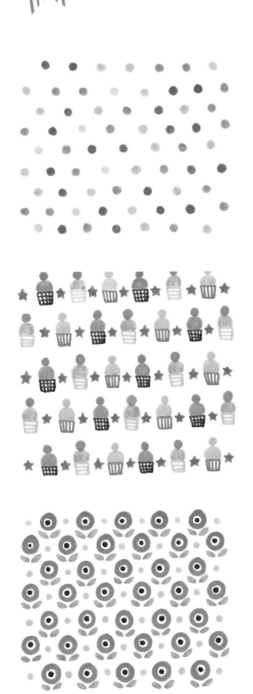

STRAWBERRY

작은 도트도 다양한 컬러로 채우면 귀여운 패턴이 되듯
패턴 만들기는 어렵지 않아요. 패턴은 활용도가 높아서
아이템을 만들 때 허전한 부분에 넣어주면 좋아요.

tip

WILD FLOWERS

작은 꽃부터 큰 꽃까지 이름 없는 들꽃들을 그려봅니다.
오로지 상상만으로 그리는 거니까 부담 없이 손 가는 대로 여러 가지 색을 사용해
알록달록 자연스럽게 그려보세요. 꽃잎을 다 칠해도 좋지만, 선으로만 표현하는 것도 좋답니다.

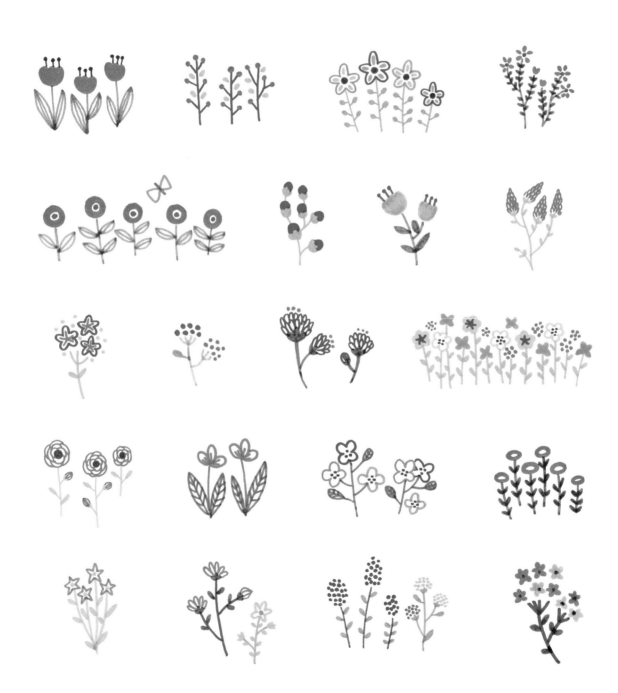

BREADS

보기만 해도 달콤해 보이는 빵들을 그려봅시다.
실제 빵처럼 디테일하게 그리는 것도 좋지만 과장이나 상상력을 더해서 그려보세요.

Roll Cake

Honey Bread

Strawberry Tarte

Cupcake

Croissant

Pancake

Sand bread

strawberry roll cake

Blueberry roll cake

Opera Cake

Mousse Cake

Cream cake

HAPPY BAKERY

Baguette

Macaron

Blueberry MACAron

Twisted Bread

DOLL'S COORDINATION

옷 입히기 인형을 그리면서 다양한 옷들을 디자인해보세요.
캐릭터의 비율에 따라 코디의 분위기가 달라지겠죠?
3등신 캐릭터로 귀엽고 깜찍한 옷을 그려 캐릭터를 멋지게 변신시켜보세요.

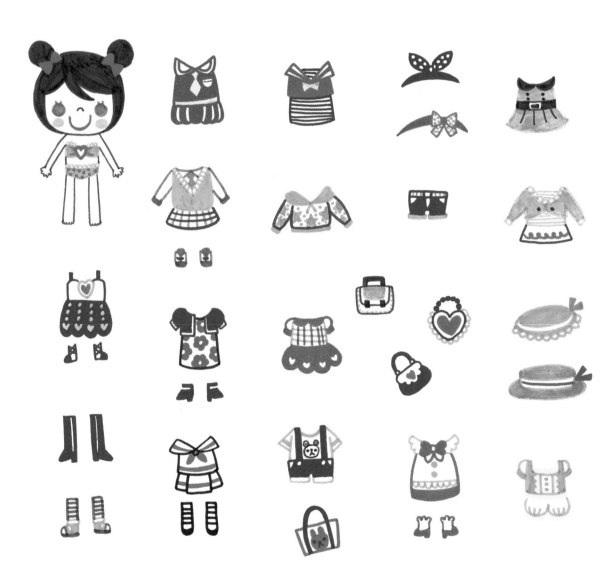

캐릭터의 옷과 신발은 캐릭터보다 조금 크게
그려주는 것을 잊지 마세요.

CHARACTERS

귀여운 동화 속 주인공들을 그려봅니다.
어떤 동화 속 주인공인지 짐작할 수 있도록 의상과 머리 모양의 특징을 잘 살려 그려보세요.

Alice

Princess mermaid

Snow white

Peter Pan

Rapunzel

Puss in boots

Hansel and Gretel

Pinocchio

tip

서브캐릭터나 배경도 함께 그려보세요. 한 컷에도
이야기가 있는 일러스트가 된 답니다.
정면보다는 다양한 동작을 그려보고, 어렵다면 손동
작이라도 변화를 줍니다.

113

TRADITIONAL CLOTHS

민속 의상을 입은 여러 나라의 귀여운 아이들을 그려봅니다.
세밀하게 그릴 필요 없이 의상의 특징만 크게 잡아서 그려주세요.
여행하고 싶은 나라의 아이들을 그려서 여행노트를 꾸며도 좋겠지요?

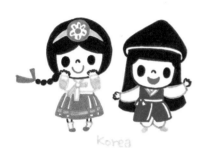

Korea

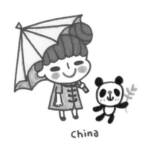

China

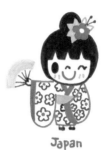

Japan

Russia

Vietnam

Netherlands

Africa

India

Mexico

tip

나라의 특징에 맞는 작은 소품이나 동물도 그려보세요.

PARK

즐거운 놀이공원의 이미지를 그려봅니다.
놀이기구를 그릴 땐 놀이기구를 타고 있는 동물이나 사람을 넣어주면 더 생동감 있게 느껴질 수 있겠죠?

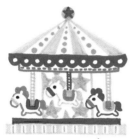

merry-go-round

Wow!!

Fanta
Stic!!

Happy
memories

So pretty!

Let's go!!

Ferris wheel

bumper car

pierrot

♪月

Ha! Ha! Ha!

Play
with
me?

알록달록 밝은 컬러를 주로 사용해보세요.
밝고 경쾌한 놀이공원의 느낌을 잘 살릴 수 있을 거예요.

tip

FOODS

단순하게 혹은 세밀하게 좋아하는 음식들을 그려봅시다.
음식을 그릴 땐 가능한 실제음식과 가까운 컬러를 쓰는 게 좋답니다.

omelet rice

box lunch

pork cutlet

pizza

chicken

tteokbokki

sushi

noodles

fish cake

blueberry
waffle

spaghetti

그릇이나 접시를 너무 복잡하게 표현하면 음식이 돋보이지
않게 되니 과하지 않게 표현해주는 게 좋아요.

tip

ELECTRONICS

우리 집의 전기제품들을 귀엽게 표현해보세요.
동물의 얼굴 모양이나 눈, 코, 입을 넣어 표현하면 더욱 귀엽고 재미있는 그림이 됩니다.

refrigerator

oven

iron

toaster

electric fan

cleaner

microwave oven

good!!

blender

washing machine

tip

전기제품은 딱딱하고 차가운 느낌을 주지만 표정도 넣고 작은
포인트들도 함께 그려주면 재미있는 일러스트가 됩니다.

VEGETABLES

요리 레시피나 여러 꾸미기 소스에 활용도 높은 채소 그리기~
때로는 귀엽게 때로는 사실적인 느낌으로 그려보세요.

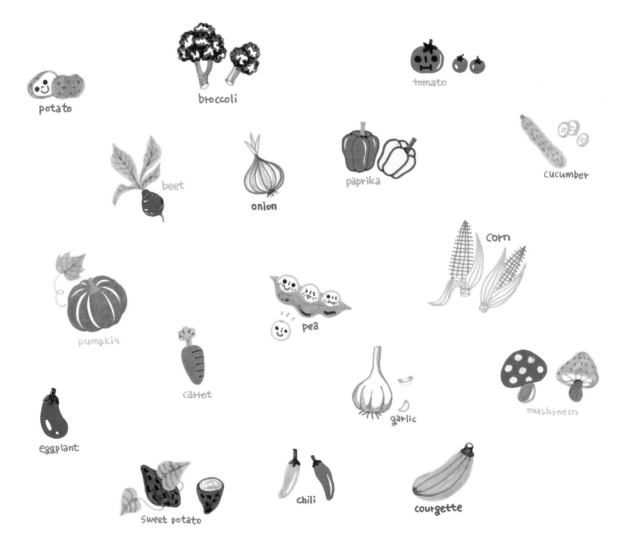

potato

broccoli

tomato

beet

onion

paprika

cucumber

pumpkin

corn

pea

carrot

garlic

mushroom

eggplant

sweet potato

chili

courgette

tip

사실적인 표현도 좋지만 표정이나 무늬를 넣어 캐릭터화
해보세요. 좀더 친근하게 다가옵니다.

BOTTLES

자연스러운 펜 놀림으로 여러가지 병 모양을 그리고 무늬를 넣어 꾸며봅니다.
어떤 종류의 병인지 글씨를 넣어 설명하는 것도 좋지만 작은 과일을 그려주는 것만으로 충분할 때도 있답니다.

strawberry
jam

blueberry
syrup

ketchup

lime soda

pink
lemonade

cherry jam

garlic sauce

milk

oil

olive oil

orange juice

soda

orange juice

sports drink

sauce

strawberry
syrup

이리저리 찌그러진 병들이 더 멋스러운 일러스트가 될 수도
있어요. 때로는 손목에 힘을 풀고 자연스럽게 펜을 움직이며
즐겁게 그려보세요.

tip

사인펜과 종이, 간단한 도구만으로 일상생활에 유용한 아이템을 만들 수 있어요. 팝업카드와 쿠키박스, 종이백과 선물 포장 태그에 이르기까지 다양한 아이템 만드는 법을 배워보세요.

샌드위치

①
50 mm
15 mm

→

직사각형을 만든 후 꼬리 부분을 세모 꼴로 오려 리본 모양으로 만들어줍니다.

②
일러스트를 그린 후 뒷면 빗 금친 부분에 양면 테이프를 붙여주세요.

③
이쑤시개에 깃발을 감아서 붙여줍니다.

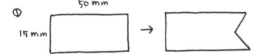

샌드위치, 컵케이크 깃발 P.19, P.21

준비물: 색지, 이쑤시개, 양면테이프, 테이프, 사인펜

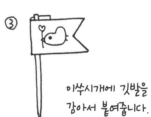

컵케이크

① 앞면 뒷면

50mm × 50mm

둥근 원 2개를 준비한 후 귀여운 소녀를 앞면에만 그려주세요.

②

뒷면

이쑤시개를 앞면 뒤에 붙여주고 그 뒤에 뒷면 원을 붙여줍니다.

미니 팝업카드 P.18

준비물: 색지, 풀, 사인펜

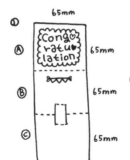

① 65mm

Ⓐ Cong ratu lation
65mm

Ⓑ
65mm

Ⓒ
65mm

캐릭터를 그려줍니다

사이즈에 맞게 오린 후 캐릭터를 붙일 수 있게 중간에 칼집을 내어 준 후 일러스트를 그려주세요.

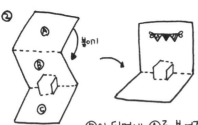

붙이기

Ⓐ
Ⓑ
Ⓒ

Ⓑ의 뒷면에 Ⓐ를 붙여줍니다.
칼집 부분은 위로 올라오게 접어줍니다.

③

칼집 부분에 모빌을 붙여주면 완성!

①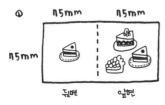
75mm 75mm

75mm

뒷면 앞면

사이즈에 맞게 직사각형으로 자른 후 그림을 그려줍니다.

축하카드 P.18

준비물: 색지, OHP 필름, 털실, 사인펜

③ 154mm

75mm

OHP 필름을 색지보다 가로길이만 조금 더 길게 잘라서 준비해주세요.

③
색지 OHP필름

색지 위에 OHP 필름을 올려놓고 접는 선에 털실 끈을 둘러 묶어 주세요.

① 130mm x 95mm

90mm x 50mm

하드보드지를 직사각형으로 자른 후
빗금친 부분은 칼로 뚫어주세요.

② 하드보드지

OHP필름

하드보드지 뒷면에 뚫은 면보다
조금 크게 OHP 필름을 자른 후
붙여줍니다.

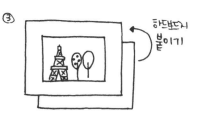

③ 하드보드지
붙이기

사진을 붙이고 뒷면에도 하드
보드지를 붙여서 막아줍니다.

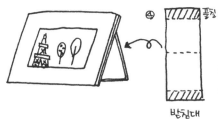

④ 풀칠

반침대

받침대를 만들어
세워주세요.

액자 P.15

준비물: 하드보드지, 테이프, OHP 필름,
색지, 풀, 사인펜

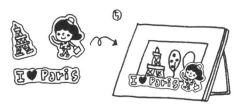

⑤

액자를 꾸밀 일러스트를 그리고
오려서 액자에 붙여주세요.

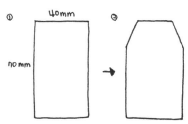

① 40mm

110 mm

직사각형으로
오려주세요.

②

양쪽을 경사지게
잘라냅니다.

③

DREAM

일러스트를 그려준 뒤
작은 리본을 달아주세요.

선물 포장 태그 P.11

준비물: 색지, 크라프트지, 끈, 리본, 풀, 사인펜

④ 크라프트지

DREAM

크라프트지를 색지보다
조금 크게 잘라준 후 색지
뒤에 붙여주세요.

⑤

DREAM

구멍을 뚫고 끈을
달아줍니다.

이렇게 끈을 달면
책갈피가 돼요.

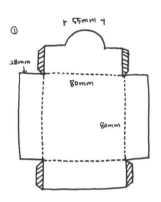

① ├ 55mm ┤

28mm

80mm

80mm

쿠키 박스 전개도를
참고하여 만들어주세요.

② 43mm X 43mm

상자 앞면에 붙일
목마 모팁을 만들어줍
니다.

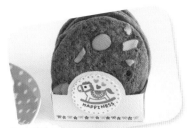

쿠키박스 P.19

준비물: 색지, 투명포장지, 끈, 리본, 풀, 사인펜

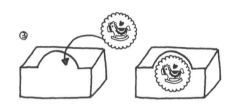

③

박스를 접은 뒤 박스
앞면에 모팁을 붙여주
세요.

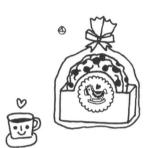

④

쿠키나 사탕을 넣고 투명한
비닐포장지로 포장을 한 뒤 리본을
묶어 선물하세요.

①

크라프트 종이백 앞에
레이스 페이퍼를
붙입니다.

② 55mm X 55mm

레이스 페이퍼보다 작은 사이즈로
구름 모양 원을 오린 후 일러스트를
그려줍니다.

종이백 P.14

준비물: 크라프트 쇼핑백, 레이스 페이퍼, 리본,
색지, 사인펜

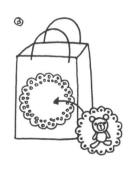

③

레이스 페이퍼 위에
일러스트를 붙이고 리본을
달아줍니다.

샌드위치 띠지 P.19

준비물: 하드보드지, 테이프, 투명포장지,
색지, 풀, 사인펜

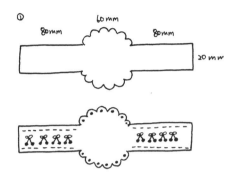

① 80mm 60mm 80mm 20mm

사이즈에 맞게 색지를 오려줍니다.

② 50mm x 50mm

둥근 원의 모팅을 자른 후
일러스트를 그려주세요.

③

띠지 위에 일러스트 모팅을
붙여줍니다.

샌드위치나 선물포장에
활용해보세요.

① 75mm

118mm
60mm
118mm

→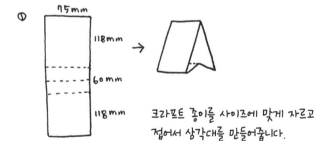

크라프트 종이를 사이즈에 맞게 자르고
접어서 삼각대를 만들어줍니다.

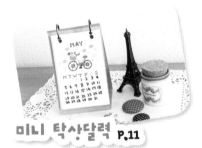

미니 탁상달력 P.11

준비물: 크라프트지, 색지, 링 2개, 사인펜

② 70mm
105mm

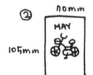

삼각대보다 크기가 작은
종이를 12장 준비해서 일러
스트를 그려줍니다.

③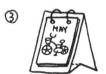

종이와 삼각대에 펀치로
구멍을 뚫고 링을 연결해주면
완성!

사인펜 일러스트

ⓒ 박영미 2013

초판 4쇄 펴냄 2015년 11월 16일
3판 1쇄 펴냄 2023년 9월 25일

지은이 박영미
펴낸이 신주현 이정희
디자인 조성미
펴낸곳 미디어샘
출판등록 2009년 11월 11일 제311-2009-33호
주소 03345 서울시 은평구 통일로 856 메트로타워 1117호

전화 02-355-3922
팩스 02-6499-3922
전자우편 mdsam@mdsam.net

ISBN 978-89-6857-228-9 13650

www.mdsam.net